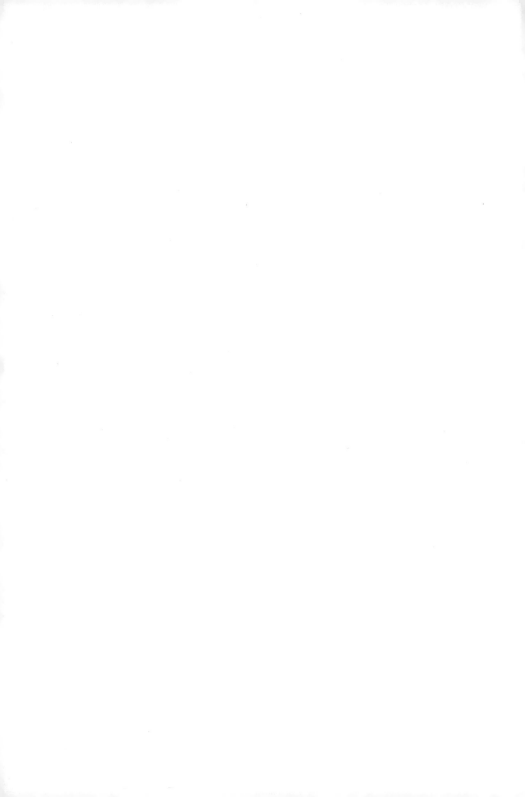

GREEK AND ROMAN ART

古希腊罗马艺术为什么重要？

GREEK AND ROMAN ART

SUSAN WOODFORD

[英]苏珊·伍德福德———著 陈梦佳———译

北京联合出版公司
Beijing United Publishing Co.,Ltd.

目录

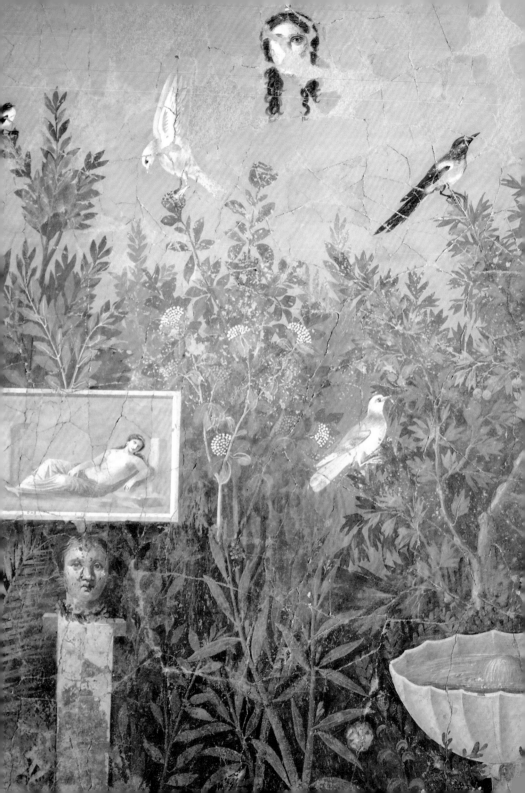

引言

　　说起古典时代的艺术，人们总是不禁升起敬佩之情。尽管这种情感的由来往往说不清、道不明。事实上，一些古希腊杰作之所以流传于世，是因为它们足够绚丽多姿，能够震撼现代观众。遗憾的是，那些黯淡的古老雕像（有些甚至已经支离破碎），以及那些不起眼的黄褐色陶器碎片，却鲜有人问津。然而，即便这些伟大的艺术作品在时间的长河中逐渐失去了昔日光彩，我们依然可以通过它们去了解曾经的英勇斗争和辉煌胜利。

　　在古代，雕塑和绘画不仅仅是用作装饰的娱乐，还是快速发展起来的事业的代表，是一个充满活力的社会对新思想和新技术持开放态度的体现之一。

　　雕塑作为一门高成本艺术，有着重要的用途。因此，一件好的雕塑作品必然是令人赏心悦目和难忘的，而且要符合当下的潮流。这些要求同样适用于绘画，无论是画在花瓶上，还是画在墙上。尽管绘画成本较低，但仍然需要证明构思和创作上的价值。相对于埃及人的墨守成规，希腊人的各种事物都是快速发展的，这体现在外观的改变、革新的技术和新

目标的设定上。此外，他们还鼓励创新。为了创造属于自己的新传统，他们会毫不犹豫地复兴或改造之前的作品。对希腊人来说，这就是成功的象征。

虽然罗马人认为与希腊人不同是一件值得骄傲的事情，但他们仍然十分钦佩希腊人的艺术和思想。除了持续发展新的艺术形式之外，罗马人也会对前人的作品（包括他们自己的和希腊人的作品）进行再创作，以此来满足不同的需求。

古希腊和古罗马的艺术作品深刻影响了后来的艺术家们。然而，时光流逝，战事纷扰，很多事情早已模糊不清。要厘清这些内容，你可能需要一些指引。

读完这本书，你便能获得这样的指引。你会感受到希腊人的大胆创新，罗马人的聪明变通，然后以一个全新的视角去看待那些启发了后来艺术的事件。

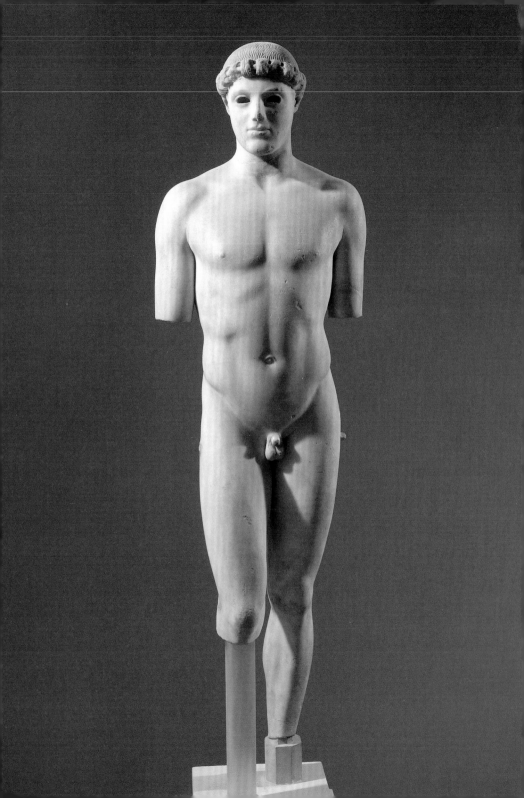

石像：打破既定规则

—

希腊人认为，

雕像不应该只有人的外形，

还必须兼具美感。

—

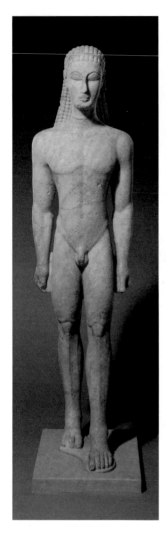

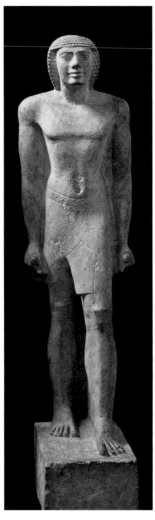

　　大约从公元前1250年起的二百年间，爱琴海周边的地区经历了各种天灾人祸。辉煌的宫殿被毁，精美的艺术品流失，社会分崩离析，居民流离失所。一时间，这片土地变得满目疮痍，人口锐减。

　　在这样艰苦的条件下，希腊人在公元前1000年前后以小社群的形式定居下来。这些社群最终发展成为城邦，并逐渐形成了属于他们自己的文明。

希腊人和埃及人

公元前 6 世纪中叶之后的某个时期，希腊人开始用大理石雕刻大型的青年雕像（见对页左图）。埃及的硬石雕像一定给他们留下了深刻的印象，因为他们创作的站立式人像很明显受到了埃及雕像的启发（见对页右图）。更为重要的一点是，希腊人还学习了埃及人的技术。

—

希腊人采用了埃及人的雕刻工艺。

—

雕刻一尊真人大小的石像绝非易事，而毫无章法的尝试很快会以失败告终。希腊人肯定意识到了这一点，而且他们也知道埃及人早在几个世纪前就发展出了一种可行的雕刻石像的方法。当时的埃及人首先会在一块石头的三面（或四面）勾勒出人物的大致轮廓——包括前视图和侧视图，然后再沿着勾勒的轮廓从各个面一点点地向里凿，直至到达与最初所画图像相对应的深度（见次页图）。人物轮廓的勾勒是按照固定比例设定的（例如，如果底座到脚踝的高度被设定为一个单位，那么底座到膝盖的高度就是六个单位，以此类推），这样才能保证作品在完成的时候，雕像的侧面和正面比例是一致的。

希腊人采用了埃及人的雕刻工艺，并在很大程度上沿用了他们创作雕像的比例体系。这就是为什么早期的希腊雕像和埃及雕像看上去会如此相似（见对页图）。

虽然希腊雕像和埃及雕像在造型和创作手法上有明显的相似之处，但在风格和功能上有着细微的差别，而且这种差别不容忽视。埃及雕塑家创造了一个相当有说服力且具有自然主义特征的人物形象，而希腊雕像则更加抽象。很明显，希腊人认为，雕像不应该只有人的外形，还必须兼具美感。于是他们通过将三种设计元素强加在人体形态的呈现上，使

其成为一件美丽的艺术作品。这三种元素就是：对称、形状的绝对重复，以及相同形状在不同比例上的相对重复。

—

埃及雕塑家创造了一个相当有说服力且具有自然主义特征的人物形象，而希腊雕像则更加抽象。

—

—

为了不破坏这种对称性，
希腊雕塑家会避免创作身体扭转或弯曲的雕像。

—

希腊雕塑家和埃及雕塑家一样，都很重视人体的自然对

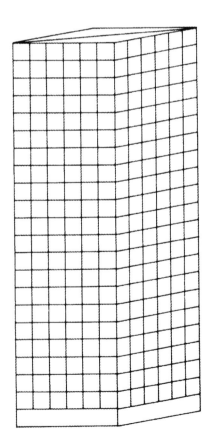

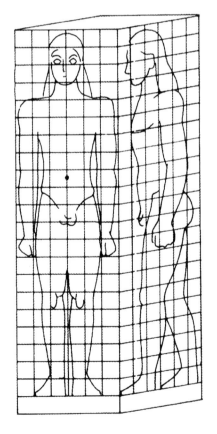

称，如成对的眼睛、耳朵、手臂和腿，并通过保持人物直立，面朝前方，将身体重心均匀地分布在双腿上来强调这种对称性。为了不破坏这种对称性，希腊雕塑家会避免创作身体扭转或弯曲的雕像。

雕像的左右对称（以垂直线为轴）很容易实现，而真正困难的是实现雕像的上下对称（以水平线为轴）。人体的两端分别是头和双脚，这种结构看起来不太可能实现上下对称。为了解决这个问题，希腊的艺术家们创造了一条独特的水平轴，使雕像在一定程度上实现了上下对称。他们设想有一条横穿人体的水平线，与肚脐等高，雕像则以此为轴上下对称。划分双腿与躯干的正 V 字形，和位于胸部下缘的倒 V 字形

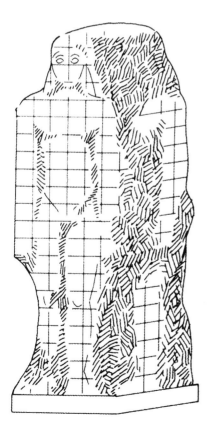
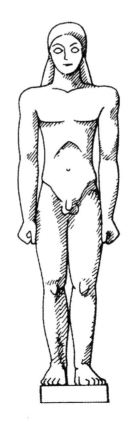

相对称（见对页图中的红色线条）。他们又设想锁骨和胸肌之间还有一条水平线横穿胸部。以此为轴，胸肌下平缓的正W字形与上方锁骨位置处的倒W字形相对称（见对页图中的蓝色线条，如果你把书横着看，会更容易发现这种对称性）。

—

创作过程中涉及大量设计艺术方面的思考。

—

雕塑家们为了创作出某种装饰图案，会反复使用某些形状。例如，眉毛的线条和上眼睑是一致的（见对页图中的棕色线条）；头发由一个个完全相同的像旋钮般的球状物依次排列而成。这一设计从背后看效果尤其突出。在光影的作用下，头发的复杂形状和光滑的身体表面形成了鲜明对比（见第19页左图）。

雕塑家们使用的第三种方法是以不同的比例呈现相同的形状。注意看膝盖骨上两处小而平缓的W字形，它们和胸肌下方平缓的W字形相呼应（见对页图中的黄色线条）；而分割腿部和躯干的深V字形又和手肘凹陷处的小V字形相呼应（见对页图中的绿色线条）。

创作过程中涉及大量设计艺术方面的思考，因此乍一看，这些雕像似乎比古埃及雕像（见第12页右图）更加原始。为了能创作出更具美感的作品，希腊雕塑家们牺牲了他们所采用的埃及模板中表面平滑的自然主义特征。他们总是注意在出色的设计和自然的外观之间取得平衡，尽管这种平衡有时倾向于抽象风格（如对页的这尊雕像），有时倾向于令人信服的写实风格。

这样的雕像在接下来的几百年里被反复地制作（对页这尊是最早的作品之一）。它们一般有三种用途：神的象征；作为礼物献给神；纪念某人（有时会放在他的墓前）。无论作何用途，艺术家在创作过程中随时可以按自己的喜好进行调整。

16

比例解析图：
希腊青年（见第12页左图）

约公元前590—前580年

这是一尊直观的正面雕像，对称的设计和重复的图案巧妙地升华了这种简单的构图形式。

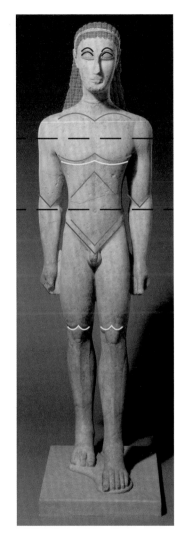

通向现实主义的坎坷之旅

在我们看来，为改变自身而改变，或者说"进步"，是事物发展的一种自然规律。但在古代，这似乎是一种大胆且通常不受欢迎的行为，往往也伴随着风险。如果雕塑家们完完全全地参照某一模型，其作品一定会大获成功，因为仅仅是改变某个元素都有可能会导致意想不到的失败。

但充满探索精神的希腊人为了突破自己甘愿冒险。

当然，每一次改变的深刻程度都受到了技术条件的限制。首先，将备选大理石从大石块上切割下来的方式没有发生变化；其次，雕刻过程中还必须得保证雕像不会倾倒或碎裂。然而，在这些限制之下，希腊雕塑家们仍未放弃，他们开始一点点地做出改变，并且创作出的雕像的风格也越来越倾向于自然主义。

不到一百年的时间，那尊出土于阿纳维索斯（Anavyssos，位于雅典附近）的雕像（见下图）就被创作出来了。这尊里程碑式的雕像看上去栩栩如生，展现了雕塑在自然主义方面取得的巨大进步。它的外观看上去甚至比埃及雕像（见第12页右图）更加自然。

来自阿纳维索斯的青年雕像（库罗斯）：前视图和后视图

约公元前530年
大理石，高194厘米
国家考古博物馆，雅典

基于两三代艺术家对人体解剖结构的仔细观察和经验累积，后来的艺术家才能创作出如此栩栩如生的雕像。

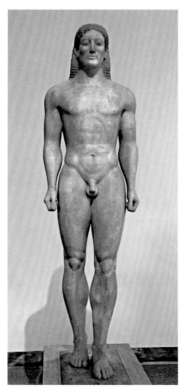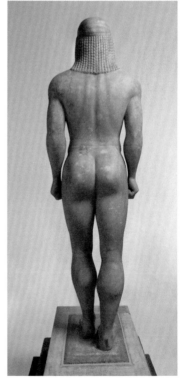

但事实证明，在阿纳维索斯发现的这尊带有新现实主义风格的雕像让人喜忧参半。一方面，雕像的身体比例有所调整，圆润解剖特征的呈现也不再浮于表面；另一方面，发型——通常很难在石头上以令人信服的方式将其呈现出来——和之前的雕像很像。程式化、装饰性的念珠状发型在早期雕像身上看起来很合适，因为与整个人物的风格化装饰相吻合（见第12页左图；第19页左图）。但是，这种发型并不适用于后面这尊雕像（见第18页）：更加自然、臃肿的体形，与刻意、生硬的念珠状发型形成了强烈的冲突。而这种冲突只有在艺术家们做出改变时才会出现。

雕塑家们没能预见这种风格上的冲突。而且只有当某些传统元素被改变时，这种冲突才会出现。公元前500年前后

左图：希腊青年（见第12页左图），后视图

右图：亚里斯多迪克（Aristodikos，库罗斯）

约公元前500年
大理石，高198厘米
国家考古博物馆，雅典

一个农夫在耕地时发现了这尊精美的雕像。遗憾的是，他在这一过程中不小心损毁了雕像的面部。

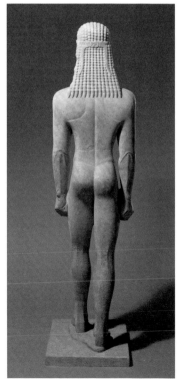
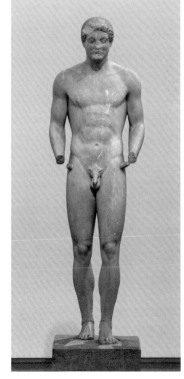

问世的另一尊雕像（见第 19 页右图）有别于上一代人制作的雕像（见第 18 页）。所以可以想象，当雕塑家们突然意识到风格有所冲突的时候，他们该有多么震惊。

—

尽管《亚里斯多迪克》的构想严格遵循了人体解剖结构，但或许正是因为这样，它才会显得有些不协调。

—

这尊雕像也是一座庄重的纪念碑，用来纪念一个名叫亚里斯多迪克的青年，同样带有自然主义特征（见第 19 页右图）。事实上，这尊雕像雕刻得如此自然，相比之下，阿纳维索斯的那尊雕像看起来几乎就像一个吹了气的气球。与从前那种披散在脑后的发型不同，这尊雕像的头发以辫子的形

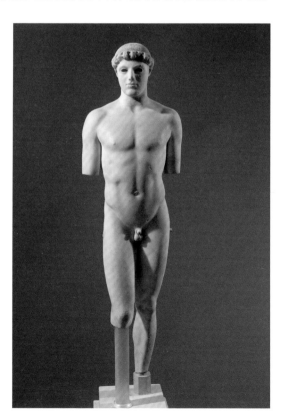

克里提奥斯少年（Kritios Boy）

约公元前 480 年
大理石，高 86 厘米
卫城博物馆，雅典

这尊大理石雕像采用了一种革命性的新姿势，给人一种轻松自在的感觉，与早期雕像普遍采用的僵硬站姿形成了鲜明对比。早期雕像虽然在细节上越来越符合人体解剖结构，但总是以机械、僵硬的姿势立着，看上去十分呆板。

式绑在脑后。这种新发型解决了之前的风格冲突。然而，尽管《亚里斯多迪克》的构想严格遵循了人体解剖结构，但或许正是因为这样，它才会显得有些不协调。人们不禁会问，为什么他的站姿这么不自然，而且看上去如此僵硬？

毫无疑问，这一姿势是希腊人向埃及人学习如何雕刻的结果——只要按照石块上勾勒的线条进行雕刻，雕像最后呈现的便是这种姿势。其实，雕像后来的轮廓线与早期勾勒的轮廓线基本上没有什么不同［见第 12 页左图（前视图）；见第 19 页左图（后视图）；见第 23 页侧视图］。就早期作品而言，这种姿势是合理的。但是，当作品更强调"自然"的时候，问题就出现了。毕竟，鱼与熊掌不可得兼。

—

每一个困难的解决都意味着更高层次的突破。

—

这三尊雕像（见第 12 页、第 18 页和第 20 页）让我们意识到一种模式：改变，出现问题，解决问题，然后再做另一个改变……实际上，这是贯穿整个古希腊艺术发展史的基本模式。我们钦佩希腊艺术家敢于冒险的勇气，因为我们知道失败和成功一样重要。他们本可以像埃及人那样通过不停地重复定式来避免失败，但不安于现状和勇于突破的冒险精神驱使他们从一个问题迈向了另一个问题。每一个困难的解决都意味着更高层次的突破，直到最后，希腊人展示出众多有说服力的解决方案，不但影响了后世的西方艺术，甚至影响了全世界。

出乎意料的解决方式

在带有自然主义特征的雕塑作品《亚里斯多迪克》（见第 19 页右图）诞生之后，雕塑家们又发现了新的问题，即这一姿势看起来非常僵硬和不自然，唯一的解决办法就是"改变姿势"。

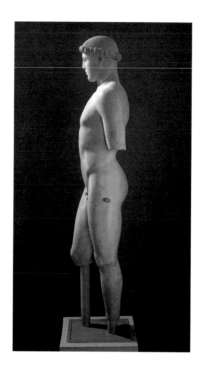

克里提奥斯少年（见第20页），侧视图

约公元前480年
大理石，高86厘米
卫城博物馆，雅典

与之前的雕像不同，这尊雕像的身体重心并没有均匀地分布在双腿上，而是在其中一条腿上。不管从哪一面看，这尊雕像的姿势都很自然，给人一种轻松自在的感觉。

—

这种物理变化虽小，效果却十分惊人。

—

　　那位创作了《克里提奥斯少年》的雕塑家在公元前480年之前就曾尝试过改变雕像的姿势。如第20页图所示，这个少年没有直视前方，而是将头稍稍偏向一侧。此外，他的身体重心也没有均匀地分布在双腿上，而是在左腿上，左边臀部略微提起。

　　实际上，这种物理变化虽小，效果却十分惊人，因为雕像立刻变得生动起来了。

　　这三尊青年雕像中创作时间最早和稍晚的那两尊所采用的勾勒轮廓的方法并没有本质上的区别。在长达一个多世纪里，雕塑家们使用的都是相同的基本构图，只在雕像比例、抛光细节上稍有区别。相比之下，《克里提奥斯少年》的创

希腊青年（见第12页左图），侧视图

约公元前590—前580年
大理石,高194.6厘米(不计底座)
大都会艺术博物馆,纽约

这一时期的雕塑家们最初是围绕人物系统性地开展工作,按照提前在石料四面画好的网格图案来逐步释放人物。这样做的结果是,雕像的侧面和前面、后面一样也经过了细致打磨,并传达出同样的稳定性。

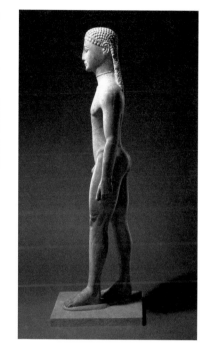

作者在大理石四面勾勒的轮廓线却完全不同。

在此之前，从来没有人尝试过制作这样的大理石雕像。

这位雕塑家是如何确保在这样一个复杂的新姿势中四面轮廓能够完全吻合的呢？他又是如何确保作品在完成后能和谐一致的呢？

实际上，在尝试创作新姿势的雕像时，青铜这种材料会比大理石更适合。

关键问题

- 使用既定规则有哪些优势（或劣势）？
- 打破既定规则会带来哪些好处（或坏处）？
- 随着时间的推移，当雕塑家们的创作不再局限于表面装饰，而要考虑到立体层面的人体肌肉结构时，你是否认为这是一种审美提升？
- 除了埃及人的雕刻工艺之外，是否还有其他的石像雕刻工艺？

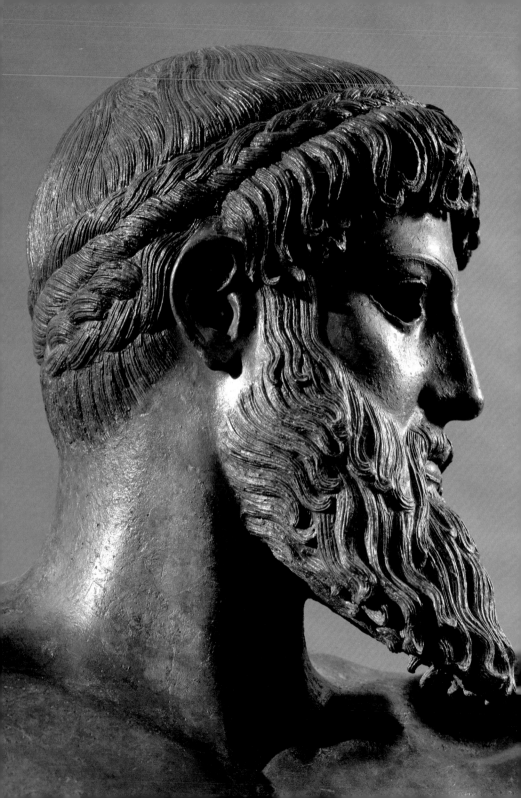

青铜像：发现新可能

—

得益于青铜的可延展性，

雕塑家们可以创作各种姿势的雕像，

这在过去是难以想象的。

—

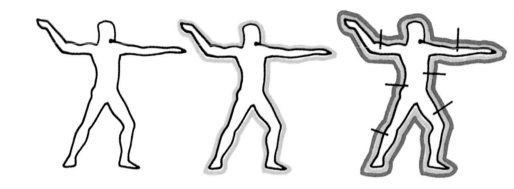

制作青铜像的第一步是用黏土制作一个模型，这样做便于艺术家在创作过程中随时进行调整（见上图，黑色部分）。他可以围绕模型进行曲线和轮廓的修饰，如削减，甚至是增补，这在大理石雕像的创作过程中是不可能实现的。黏土模型制作完成后，艺术家会在表面覆上一层薄薄的、均匀的蜡（见上图，黄色部分）。这一层蜡呈现的就是青铜像成品的外观模样。然后，艺术家再用由黏土制作而成的铸模（见上图，蓝色部分）将整个模型包裹起来。如此一来，铸模与蜡层紧密地贴合在一起，质地厚而坚固，足以承受金属熔液的压力。铸模和黏土模型的核心位置需要用金属钉加以固定。接着，将蜡层熔化流出，黏土模型和铸模之间便形成一个空腔（见对页上图，白色部分）。将青铜（铜锡合金）熔液注入其中，待熔液冷却并凝固后，凿去铸模，然后对铜像进行打磨和修整。这种铸造方法被称为"失蜡法"。（实际上，铸造青铜的"失蜡法"比上文描述的更加复杂，因为还要考虑通风等必要因素，而且青铜像很少有能整件一次铸造完成的。不过，上述文字和图示展示了这一工艺的精髓。）

大理石雕塑家需要从一开始就仔细地规划他的工作内容。任何错误都会造成巨大损失，并且难以修复。所以，对大理石雕塑家来说，最好能在创作开始之前就确认好每一个步骤。他完全无法体会到青铜雕塑家所享有的创作自由。

希腊的青铜铸造

这张简化图解释了用于制作大型空心铸造青铜像的"失蜡法"。小青铜像可以采取固体浇铸，这种方式更简单。但对大型青铜像来说，固体浇铸的成本过于高昂。

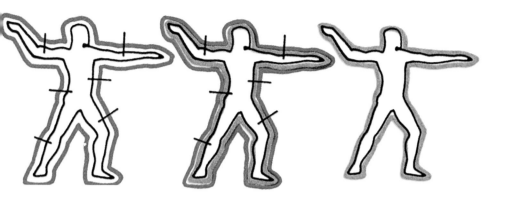

战争和雕像的命运

公元前 480 年，波斯人洗劫了雅典，这是他们试图征服希腊计划的一部分。不过在次年，希腊人打败波斯人，并将其赶出了希腊。

随即，雅典人回到故土，开始重建这座被摧毁的城市。许多大理石雕像被损毁，并且无法修复；这些碎片要么被用作建筑材料，要么被就地掩埋。例如《克里提奥斯少年》，头身分离，小腿断裂，并被埋于地下。直到 19 世纪，它才被考古学家发掘出来，重见天日。

—

雅典人回到故土，开始重建这座被摧毁的城市。

—

大多数青铜像不是被运走了，就是被熔化了，不过它们的存在是有迹可寻的。事实上，有证据表明，在雅典被洗劫之前（公元前 480 年之前），那里有一尊和《克里提奥斯少年》类似的青铜立像，身体重心分布在其中一条腿上，另一条腿则呈放松的状态。

要弄清楚《克里提奥斯少年》这类姿态的青铜像的制作过程并不难，但为何雕塑家们要创作如此新颖且难度极大的大理石雕像呢？或许是因为他们发现这样一尊以全新的、放松的站立姿势呈现的青铜像看上去是如此逼真、生动，而

相比之下，传统的大理石雕像则逊色不少——即使如《亚里斯多迪克》那般精美。那么，如此逼真的雕像为何会毫无生气呢？

每一处新的、逼真的细节都只会使雕像看起来更加僵硬。

—

如此逼真的雕像为何会毫无生气呢？

—

改变姿势是唯一的解决办法。所以，雕塑家决定冒险在石料上勾勒新的轮廓。要知道这次尝试不管成功与否，都经过了近一年的努力。也许在描绘新轮廓时，这位雕塑家参考了青铜像。从《克里提奥斯少年》头部的细节（见下图）来看，这位雕塑家确实仔细地观察过某尊青铜像。

即使是轻微的划痕，在青铜光亮的表面也会显得异常清晰。

—

例如，用一道道浅痕来达到头顶缕缕发丝的效果。这是

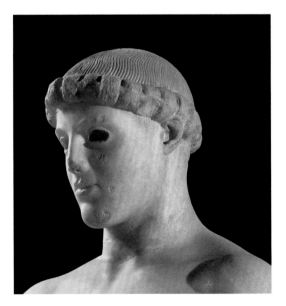

克里提奥斯少年（见第20页）的头部细节

约公元前480年
大理石，完整雕像高86厘米
卫城博物馆，雅典

在古代，大理石雕像的眼睛通常是画上去的，所以他们的眼睛最初并不像我们如今在博物馆里看到的那些雕像一样空洞无神。然而，以不同材质的镶嵌物（如有色玻璃或宝石）作为眼睛的方式多见于青铜像，大理石雕像中并不常见。

典型的青铜铸造工艺。即使是轻微的划痕，在青铜光亮的表面也会显得异常清晰。大理石表面没有这么明显的反光效果。相反，由于大理石表面吸光，所以需要使用更加粗犷的线条才能有阴影的效果。这就是为什么公元前6世纪的雕塑家们会采用深度雕刻的念珠状发型（见第12页左图；见第18页）。内嵌式的眼睛也是青铜像的特征之一（见下图）；大理石雕像的眼睛通常是画上去的。

最终，如我们所见，雕塑家的尝试成功了。但在这之前他经历了多少次失败，我们不得而知。

更大胆，新问题

接下来，希腊人开始创作一种全新的、栩栩如生的雕像。这类雕像与过去的雕像完全不同。它让人们以一种全新的视角和美学准则去审视雕像，进而提出新的疑问，如"这尊雕像所展现的人物正在做什么？""他是动态的还是静态的？"

公元前6世纪的雕塑家们可能无须回答这样的问题。但

阿特米西翁的宙斯像（见第30页）的头部细节

约公元前460年
青铜，高209厘米
国家考古博物馆，雅典

虽然这尊宙斯像的镶嵌眼睛已经消失不见，导致我们无法感受到他强势的目光，但那硬朗的侧面轮廓仍彰显着他的力量与权威。

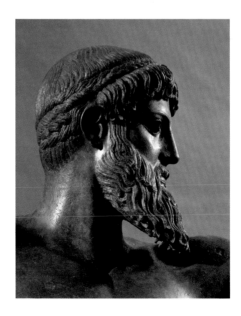

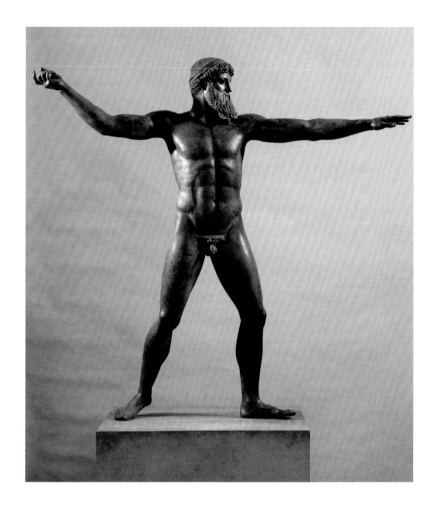

到了公元前 5 世纪初，它们已经成为必须解决的问题。

—

公元前 5 世纪初的艺术家们最关心的恰恰就是
作品中人或天神特征的刻画。

—

就《克里提奥斯少年》而言，这样的问题很容易解答：毫无疑问，他正站着休息。而其他雕塑家追求的是另一种截然不同的情况：明显的动态感。在阿特米西翁海峡发现的宙斯像（见上图）就是典型的例子。这尊青铜像展现的是宙斯

阿特米西翁的宙斯像

约公元前460年
青铜，高209厘米
国家考古博物馆，雅典

很明显，在这一时期，"对称"这一设计原则已经被完全摒弃：人物的左胳膊伸直而左腿弯曲，右胳膊弯曲而右腿伸直。

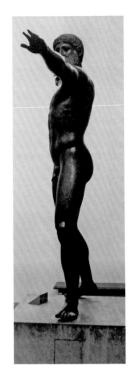

阿特米西翁的宙斯像（见对页图），侧视图

约公元前 460 年
青铜，高 209 厘米
国家考古博物馆，雅典

从正面看，这尊神像宏伟壮观；从侧面看，他的姿势却让人难以理解。

正在向一个我们看不见的敌人猛烈投掷雷电的动态化场景。

在过去的几个世纪里，人们不会就雕塑家创作的青年雕像询问其身份、年龄等问题。因为这些雕像看上去大同小异。相比之下，公元前 5 世纪初的艺术家们最关心的恰恰就是作品中人或天神特征的刻画，他们会竭尽所能地展现不同创作对象的年龄及个性特征。只要将《克里提奥斯少年》和《阿特米西翁的宙斯像》进行对比，就可以发现这一点：前者的头部特征年轻而柔和，后者的头部特征则华丽而成熟。这不仅仅是有没有胡须的区别——公元前 6 世纪的雕塑家有时确实会通过添加胡须来表现长者。雕塑家们创作的青少年和壮年之间的区别是深刻而全面的（当然，如果镶嵌的眼睛没有遗失，这两尊雕像之间的区别会更有说服力）。

得益于青铜卓越的可延展性，《阿特米西翁的宙斯像》的姿势才能如此舒展而张扬。例如，宙斯的手臂可以在没有支撑的情况下自由伸展，这在大理石雕像中是无法想象的，因为大理石存在因自身重量太重而导致雕像碎裂的风险。这也是公元前 5 世纪最伟大的雕塑家们更愿意创作青铜像的原因之一，而且正如这尊雕像所展示的那样，他们确实创作出了品质卓越的作品。

正如我们所见，新的尝试很容易破坏艺术作品的连贯性。一系列无法预料的问题可能会随之出现。

《克里提奥斯少年》（见第 20 页；第 22 页）或更早期的雕像（见第 12 页左图；第 18 页；第 19 页），无论从哪一面观看都很容易理解。《阿特米西翁的宙斯像》虽然从正面和背面看都很壮观，但从侧面观看难以理解。这一问题是一项伟大成就带来的意外结果。

青铜雕塑家米隆的《掷铁饼者》与《阿特米西翁的宙斯像》创作于同一时期（公元前 475—前 450 年），但前者名声更盛。正因为它是如此出名，以至于几百年后的罗马人会

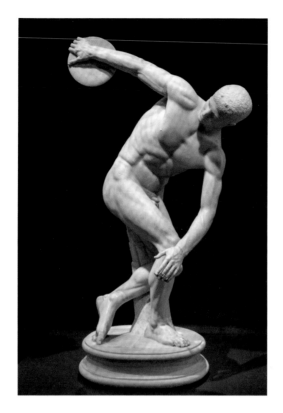

掷铁饼者

青铜像原作由米隆制作，约公
元前450年
罗马复制品，大理石，高125
厘米
罗马国家博物馆马西莫宫，罗马

这尊雕像以巧妙的技艺展现了一
种螺旋的张力。罗马人非常喜爱
这件作品，经常会以此作为制作
独立式雕像的参考，有时甚至会
将这一形象运用到浮雕中。

想要复制这尊雕像。不过，罗马人没有选择昂贵的青铜作为
原材料，而是选择了相对便宜的大理石（见上图）。

　　如果没有支撑力，以这种精心设计的姿势站立的大理石
雕像一定会倒塌，因此雕塑家在这名运动员的身后设置了一
根大理石树干，以支撑这尊头重脚轻的雕像，防止其从脚踝
处断裂。与其他大理石雕像一样，《掷铁饼者》最初是有颜
色的，其外观看上去不像现在这般，当时就连支撑树干也被
细心地涂了色，让人几乎很难注意到它的存在。着色的瞳孔
使雕像看上去栩栩如生，像是能与人交流一般。除此之外，
他的头发、嘴唇和衣服也都经过了色彩的修饰。但是随着时
间的流逝，表面的颜色褪去，而我们如今在博物馆里看到的
《掷铁饼者》的眼神早已变得一片茫然。这尊雕像相比原来

已逊色不少，这一点我们可以从一幅来自庞贝的描绘花园中雕像的画作（见下图）中看出。以此作为参考，我们可以想象一下古代大理石雕像尚未褪色时的模样。

米隆的《掷铁饼者》原作已经遗失——大多数古代青铜像都在某个时期被偶然或有意地熔化了，所以我们现在能看到罗马人制作的复制品已实属万幸。这些复制品虽然无法呈现原作全部的美，但它们为我们提供了关于艺术设计方面的重要信息。

—

掷铁饼者的手臂正处在回摆的最高点，他即将抛出手中的铁饼。

—

花园里的雕像

由"海洋之门"连接的"维纳斯之家"，约公元70年
罗马壁画，高约210厘米（包括底座和雕像）
庞贝古城，那不勒斯附近

这幅壁画描绘的是一尊作为花园装饰的大理石雕像。我们可以从中看到古代大理石像的面部及着装细节经过颜色修饰后，是多么生动、形象。

这一姿势是天才般的选择。掷铁饼者的手臂正处在回摆的最高点，他即将抛出手中的铁饼。看到这静止的一刻，我们不自觉地在脑海中完成了投掷的动作。这一姿势虽是瞬时的，却没有一处不透露着稳定性。

　　对希腊人来说，雕像不仅要"像真人"，还要给观众带去美学上的享受。公元前 6 世纪，对称和形状的重复常被用作创造美感的手段（见第 17 页）。但在一个多世纪之后，这种方法就过时了。事实上，《掷铁饼者》的设计摒弃了"对称"这一原则：人物右侧轮廓为一条近乎不间断的曲线（见下图中的白色实线），左侧轮廓呈锯齿状的之字形（见下图中的白色虚线）；右侧是闭合的，左侧是开放的；右侧是圆润的，左侧是棱角分明的。而且《掷铁饼者》的主体形态极为简洁：一条大圆弧和四条几乎呈直角相交的直线。正是这种简洁性，使人物原本异常激动的形态在视觉上和谐了起来。人物

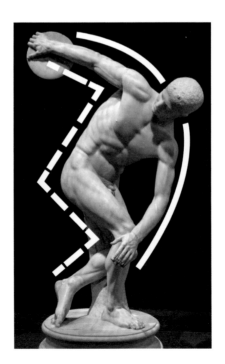

掷铁饼者，构图设计

青铜像原作由米隆创作，约公元前450年
罗马复制品，大理石，高125厘米
罗马国家博物馆马西莫宫，罗马

的躯干面向前方，双腿侧立，如此一来，上下半身最具特色的特征就被同时呈现出来了。总体而言，《掷铁饼者》的表现形式和设计理念十分清晰明了。

—

《掷铁饼者》的设计摒弃了"对称"这一原则。

—

那么，《阿特米西翁的宙斯像》充满活力的姿势所带来的问题——从侧面看（见第 31 页）难以理解——解决了吗？很遗憾，问题仍然存在，甚至更加明显。从侧面看，掷铁饼者胸部和腿部最具特色的细节被极度扁平化，因此很难理解他实际上在做什么（见左图）。

解决这一难题的重任落在了下一代艺术家（约公元前450—前420年）身上。

掷铁饼者，侧视图

青铜像原作由米隆创作，约公元前450年
罗马复制品，大理石，高125厘米
罗马国家博物馆马西莫宫，罗马

经典解法

来自希腊阿尔戈斯城的青铜雕塑家波留克列特斯给出了一种经典解法，他创作了一尊持矛者的雕像，并在其著作（已遗失）中阐述了创作的基本原理。波留克列特斯因其艺术作品中所蕴含的艺术理念而备受赞赏。可惜的是，他的学术著作和艺术作品都没能保存下来。因此，我们必须再一次借助罗马人的大理石复制品（见第36页；第37页左图）来找出这尊青铜像备受推崇的原因。

—

这尊朴实的雕像实则承载了

大量的艺术心血。

—

持矛者正在行走当中；这一短暂的停顿将稳定性和潜在的动态感结合在了一起。这个动作虽不及掷铁饼者那么激烈，却帮助波留克列特斯解决了侧视图存在的问题。虽然

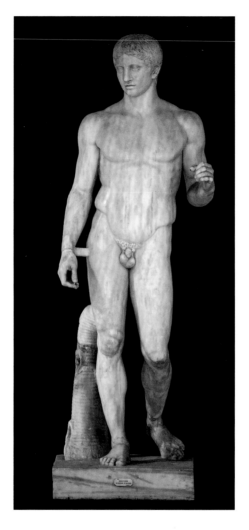

持矛者

青铜像原作由波留克列特斯创作，约公元前440年
罗马复制品，大理石，高212厘米
国家考古博物馆，那不勒斯

原作的细节处理无疑更加细腻，躯干两侧的对比也更加突出。这尊大理石复制品丢失了原作的很多精髓。

对页上图：
持矛者，左视图

青铜像原作造于约公元前440年
罗马复制品，大理石

对页下图：
持矛者，右视图

青铜像原作造于约公元前440年
罗马复制品，大理石

左视图、右视图和前视图都给人以一种沉静放松的感觉，是对持续运动中某一瞬间的捕捉。

《持矛者》的两侧视图大相径庭，但每个侧面本身流畅自然，和谐统一。

雕像的左侧棱角分明（对页左上图）：骤然弯曲的左手臂与放松左腿的骤然弯曲相呼应。相比之下，雕像右侧是松弛的（对页左下图）：承重的右腿以及放松的右手臂都垂直于地面。向右侧微转的头部增加了这尊雕像右视图的趣味性，后世有一位雕塑家就很欣赏这种处理方式，并在他的浮

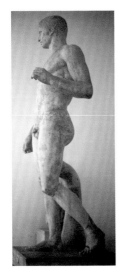

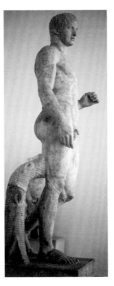

雕作品中采用了这一手法（见下图）。

另外，波留克列特斯对其创作对象的躯干还进行了一些创新。持矛者左手举矛（在我们的右侧），这样他紧绷的左肩就会稍稍抬起，高于放松的右肩。但与此同时，由于着力点在右腿上，所以右侧臀部会明显高于左侧臀部。最终其结果是，左侧的躯干被延长，右侧的躯干（从腋窝到臀部）是收紧的状态。

张弛的四肢呈对角线对应，以及躯干左右两侧的收放反差，使身体的各部分之间形成一种浑然天成的呼应关系，即所谓的"对立平衡"（contrapposto）。这一手法在艺术史上被反复使用。无论是大理石雕像、青铜像还是人物画像，"对立平衡"始终是把握有机、动态平衡，以及赋予作品生命力的有效手段。

这与公元前6世纪雕塑家们信奉的"静态平衡"准则完

右图：来自阿尔戈斯的浮雕

公元前4世纪
大理石，高61厘米
国家考古博物馆，雅典

公元前4世纪，这位雕塑家在创作骑马人的浮雕时，巧妙地参考了《持矛者》的侧视图。

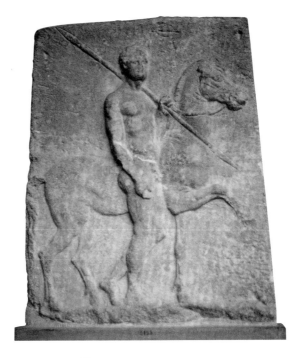

全不同，后者作品的左右两侧基本上互为镜像。但"对立平衡"作为一项开创性发明，破旧立新，推翻了固有思维，从此被奉为圭臬。

这尊朴实的雕像实则承载了大量的艺术心血。它实现了完美的和谐统一，而且之后未产生任何新的、意料之外的问题。因此，这可以视作一种经典解法。

风格和喜好的选择

虽然公元前6—前5世纪的希腊人喜欢创作裸体男性雕像——那时的竞技场上有很多赤身裸体锻炼的男性，但得体的女性从来不会在公共场合裸露身体。因此，艺术家们更倾向于创作身着衣物的女性雕像。实际上，希腊女性的衣服较为宽松，并且可以根据自身喜好自由调节。同样，艺术家们在刻画人物的服饰时也有很高的自由性。各个时期的服饰都赋予了创作者很大的表达空间，使他们能够根据描绘的意境和时代的审美来表现安静平和或激烈的动作。

—

曾有一段时间，人们追求极致的简约；

而在另一时期，人们又极力推崇复杂、精细的风格。

—

审美的变化通常有自己的内在节奏，几乎不受其他因素影响。曾有一段时间，人们追求极致的简约；而在另一时期，人们又极力推崇复杂、精细的风格。我们在现代时尚中也经历过这样的变化。同样，审美的变化也影响了古代艺术的发展。

虽然一尊着衣女子像可能完全由石头雕刻而成，但人体和服饰部分的刻画是有所区分的：人体的部分应是栩栩如生的；服饰虽没有生命力，但需要体现出面料的柔软特质（见对页图；第40页；第43页）。公元前575—前550年，一

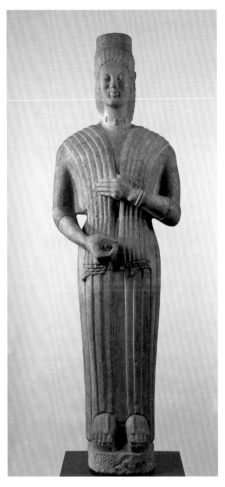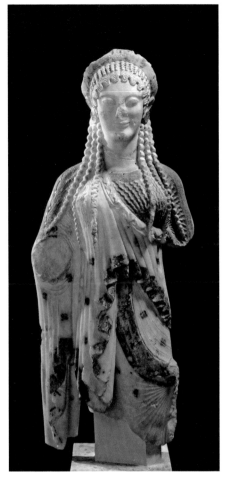

位雕塑家将人物的面部、手臂及双脚刻画得惟妙惟肖（见左上图），但服饰部分却死气沉沉的，除了有序的外观及表面点缀的色彩之外，毫无亮点。雕刻在石头上的那些平行的垂直褶皱既没有描绘出衣物的柔软特质及自然的垂坠感，也没有衬托出衣物之下充满活力的女性躯体。

到了公元前 525 年前后，艺术家们已经取得了巨大的进步。雕塑家们掌握了如何通过精心设计的褶皱来表现女性丰满的胸部、纤细的腰身，以及圆润的大腿（见右上图）。

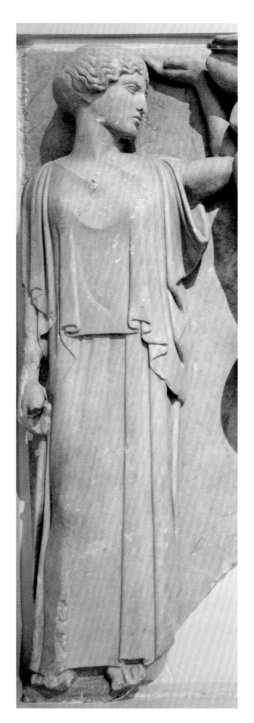

身穿长袍的女子（雅典娜）

奥林匹亚的宙斯神庙柱间壁雕
像，约公元前460年
大理石，高114厘米
考古博物馆，奥林匹亚

这名以放松姿态站立的女子身披
长袍。虽然长袍由石头雕刻而成，
但能看出来是一件厚重的织物。

他们甚至能够区别两种不同的布料：一种是柔软多褶的衬衣（颜色较深），另一种是用来斜披的厚重羊毛披风。

—

雕塑家们能够将身着柔软织物的女性人物刻画得极为生动。

—

到公元前 5 世纪上半叶（公元前 460 年前后），雕塑家们创作的着衣女子雕像看上去已经非常逼真。即使是浮雕中的人物，也能体现出人体与服饰的完美融合，而且一点也不矫揉造作（见对页图）。虽然人物的身体几乎被全部包裹，但裙子上不对称的坠褶，以及胸前面料的稍稍移位，都有力地暗示了衣物之下的鲜活肉体。

相比之下，创作于公元前 5 世纪末的那尊维纳斯·吉尼特里克斯（Venus Genetrix）的雕像（在这里，我们只能通过罗马复制品来了解它，见第 43 页）身上的长袍是如此轻薄，看上去几乎像是未着寸缕一般裸露在众人面前。原作表面最初的着色可以帮助我们区分服饰和裸露的部分，而我们会惊讶地发现，只有一边的胸部没有衣物遮挡。

—

自然、设计、潮流，

所有这些都是对雕塑家提出的要求。

—

雕塑家们用不到两个世纪的时间就发展出新的技艺并制定了新的规则，这使他们能够将身着柔软织物的女性人物刻画得极为生动。这是自然主义表现手法取得的重要进步。

此外，人们的审美也发生了相应的变化。公元前 6 世纪上半叶，长袍的样式极其简单（见第 39 页左图）。到公元前 6 世纪末，长袍款式强调复杂、华丽，且多以斜披的方式穿戴；繁复的褶皱朝不同方向延伸，生动地展现了长袍之下的身体（见第 39 页右图）。公元前 5 世纪初，大众的审美

曾一度倒退，趋于一种更加保守的风格：长袍严密地包裹着身体，厚重的褶皱自然下垂（见第 40 页）。然而，到了公元前 5 世纪末，人们又重新强调生动性的重要，于是"斜披"这一样式被再次引入（见第 43 页）。斜披的长袍从肩上滑落——这一设计与第 39 页右图中那件包裹着胸部以下部位的披风相似——数条栩栩如生的褶皱抵消了织物简单的垂坠；这一时期，人物的胴体被再次遮挡起来。潮流的往复循环本质上独立于自然主义表现手法的不断进步。

—

影响希腊艺术发展的因素是多元的、复杂的。

—

自然、设计、潮流，所有这些都是对雕塑家提出的要求。影响希腊艺术发展的因素是多元的、复杂的。简单化艺术家们所处的环境和他们如此努力来满足各种条件，对艺术家本人和他们的成就来说是不公平的。

关键问题

● 在什么样的情况下，制作大理石雕像比制作青铜像更合适？

● 为什么对雕塑家来说，创作一尊双腿承重不均匀的立像比创作一尊身体两侧以对称姿势站立的人像更具挑战性？

● 对着衣雕像来说，呈现出掩藏在衣服之下的身体有多重要？

● 长袍能传达人物情感吗？

身穿长袍的女子（维纳斯·吉尼特里克斯）

希腊原作为大理石材质，约公元前410年
罗马复制品，大理石，高164厘米
卢浮宫，巴黎

服饰方面，雕塑家们成功地创造出了一种薄如纱的效果，而且薄到几乎可以看到衣物之下的胴体。在古代，原作最初的着色使雕像看上去不似现在这么裸露。另外，值得注意的是，波留克列特斯发明的"对立平衡"这一姿势原本用于呈现运动中的男性，在这里被巧妙地用来呈现静态的女性人物，而这名女性的生命力皆来自她提起轻纱这一动作。

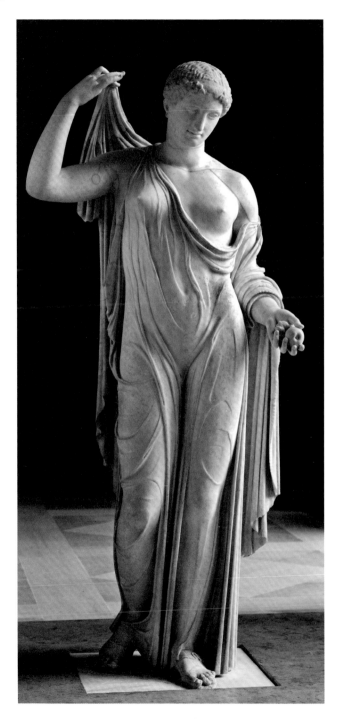

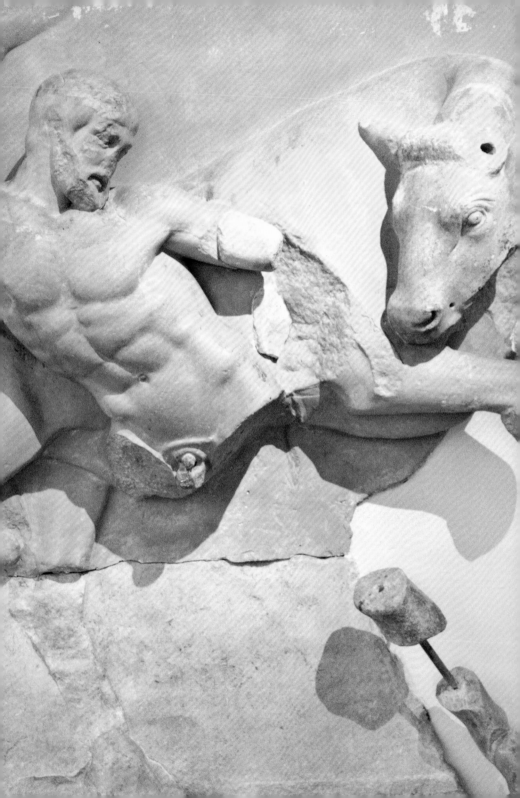

建筑雕塑：协调图案与故事

—

用雕像来填补建筑中的尴尬空白或者讲述
一个条理清晰的故事，绝非易事。

—

图中的阴影区域分别代表山形墙（见对页上图）、柱间壁（见对页下图）及檐壁（见上图）。

虽然希腊建筑上的简单几何图案有一种鲜明的美，但未经装饰的神庙常常给人一种冰冷而肃穆的感觉，令人望而生畏。因此，从很早以前起，希腊人就学会了用雕塑给建筑物增添活力。

对建筑雕塑来说，第一个前提条件是美观。简单、大气的几何或花朵图案就可以满足这一要求，但那些充满冒险精神的希腊雕塑家却想要找到更加令人振奋的解决方案。

装饰的空间及形状

古希腊神庙有三个可供雕刻装饰的区域：人字形屋顶两端的三角形山形墙，近乎方形的柱间壁（多立克柱式建筑的特色之一），以及又长又窄的连续檐壁（通常与爱奥尼克柱式一起出现）。这些区域在图中已用阴影标注（见对页图及上图）。野心勃勃的雕塑家们选择用他们珍爱的神话故事中

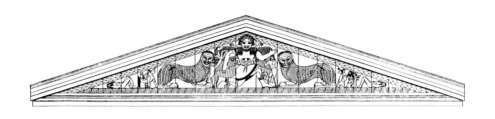

的形象来填补这些空白，这样的选择对他们而言无疑是非常有趣的挑战。

蛇发女妖三姐妹中唯有美杜莎是凡身。她们三人皆面目狰狞，任何人看到她们都会被石化。蛇发女妖的头部雕像有时会被单独用作驱邪器物。

山形墙及相关问题

山形墙呈扁长的三角形。而要在山形墙上用一系列和谐的雕像讲述一个条理清晰的故事，绝非易事。这对于公元前 6 世纪初在科孚岛上的阿尔忒弥斯神庙的山形墙上雕刻巨大浮雕的艺术家来说，尤为困难（约公元前 580 年；见上图及对页图）。这面山形墙的中心雕刻着一个巨大的蛇发女妖，人们认为她可怖的样貌可以驱除妖邪。然而，蛇发女妖不仅仅是一位守护者，还是一则神话故事的主角。这则故事中的蛇发女妖名叫美杜莎，最终被英雄珀耳修斯斩首。在美杜莎被割下头颅的那一瞬间，两个孩子（飞马珀伽索斯和巨人克律萨俄耳）从她的脖子里喷涌而出。从她屈膝的动作可以看到，美杜莎本想从珀耳修斯（浮雕中未呈现出来）身边逃走，而图中的两个孩子则暗示了她试图逃跑的失败：左边是珀伽索斯，右边是克律萨俄耳。

—

这面山形墙上的装饰十分壮丽，但叙事上缺乏连贯性。

—

美杜莎及其孩子的两侧卧伏着豹子。但这两头豹子并不具备美杜莎所兼具的守护神庙和暗示一则神话故事的双重作用，它们仅仅是神庙的守卫者，以卧伏的姿势完美地填补

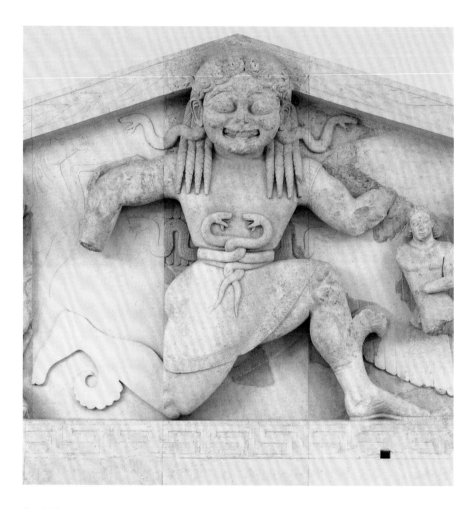

**位于科孚岛的阿尔忒弥斯神庙西
侧山形墙上的中心人物**

约公元前580年
石灰石，高318厘米
考古博物馆，科孚岛

美杜莎在被斩首时生下了两个孩
子：克律萨俄耳（右边）和珀伽
索斯（左边）。珀伽索斯将前腿
搭在了他母亲的肩上。

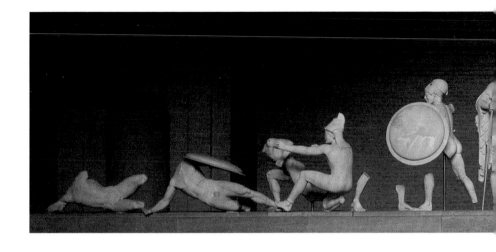

了山形墙上的尴尬空白。

角落里填充的那些小小人物都是纯粹的叙事。左边角落展现的是"特洛伊的沦陷":坐着的特洛伊国王普里阿摩斯即将被袭击他的希腊人杀死。他身后躺着一具特洛伊勇士的尸体。右边角落描绘的是诸神与巨人之战的参与者。伟大的众神之神宙斯用他的雷霆击败了一个巨人。此外,角落里还仰卧着他打败的另一个对手。

这面山形墙上的装饰十分壮丽,但叙事上缺乏连贯性。三个毫无关联的故事被生硬地凑在一起,篇幅上的安排也顾此失彼。即便如此,当时前来朝拜的信徒并未感到困扰。只要能分辨出其中的内容,他们就可以愉快地欣赏每一个独立的故事。也许对当时的人来说,他们从没有想过山形墙能够作为一个独立空间来呈现统一的写实画面。

但不久之后,新的要求就出现了:即使在逼仄的三角形框架内,也应当呈现有说服力且连贯的叙事。

我们已经知道古希腊人在观赏一尊男性雕像时会关注它看上去是否足够逼真(这与早期人们的关注点不同),正因如此,越来越多具有自然主义特征的雕像被制作出来。就

上图:位于埃伊纳岛的阿帕伊亚神庙西侧山形墙:由雅典娜主持的希腊人与特洛伊人的战争

约公元前500年
大理石,高165厘米
州立文物博物馆,慕尼黑

如何在一面倾斜的山形墙上用一系列大小一致的人物来讲述同一个故事?解决这一难题的办法就是构建一个由天神主持的战争场景。

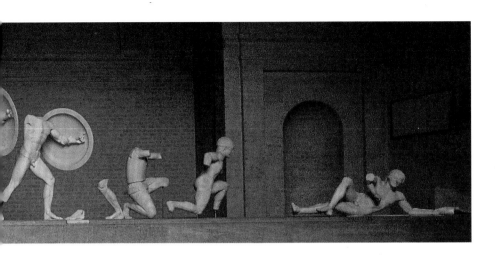

山形墙而言，古希腊人也是类似的想法。起初，他们只追求设计上的美观，然后根据可用空间，用大小不一的人物演绎一系列故事。后来，他们开始将山形墙视为一个舞台，并呈现逼真的写实场景。因此，艺术家们试图用大小一致的人物来明确地讲述同一个故事，以此作为山形墙的装饰。面对这样艰巨的挑战，他们在不到一个世纪的时间里就找到了满意的解决方案。

这个解决方案就是描绘复杂的动作场景。

—

他们开始将山形墙视为一个舞台。

—

位于埃伊纳岛的阿帕伊亚神庙西侧山形墙（约雕刻于公元前 500 年）的设计者决定描绘神话中的一个战争场景（见上图和次页上图）。伟大的女神雅典娜立于正中，她的头顶靠近山形墙的顶端，而雅典娜两边分布着体形小于她的一众凡人勇士，或在战斗，或已倒下。由于这一战争场景的构图考虑了山形墙的坡度，所以最中间的人物是站立的姿势，两边人物是蹒跚、俯冲、蹲伏或躺卧的姿势。所有的人物都采

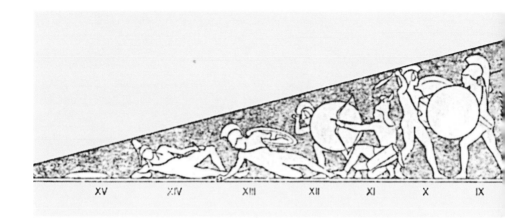

XV XIV XIII XII XI X IX

用了相同的比例（每一尊都是立体的、完整的）；这样的暴力主题使不同高度的人物设计看上去十分合理。

　　大约 30 年后，山形墙装饰的绝妙设计出现了：奥林匹亚宙斯神庙的东侧山形墙（公元前 465—前 457 年，见下图和第 54 页上图）。这个设计中没有暴力场景，画面是安静的。大小一致的人物和谐地填满了整个空间，呈现了一则生动的故事。

上图：位于埃伊纳岛的阿帕伊亚神庙西侧山形墙的复原图

约公元前 500 年

这是最早利用这一有效的构图方式来创作山形墙装饰的案例之一。

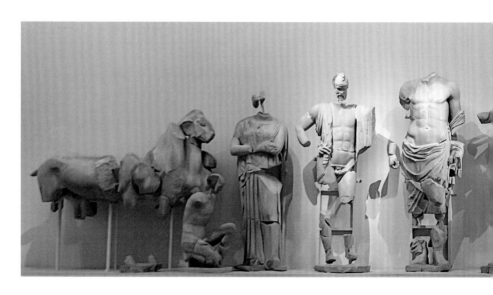

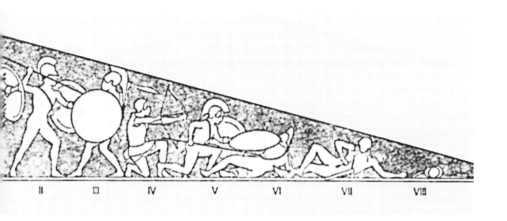

Ⅱ　Ⅲ　Ⅳ　Ⅴ　Ⅵ　Ⅶ　Ⅷ

——

这个场景是紧凑的、统一的、有意义的。

——

中心位置是站立的宙斯，同样是一位比两侧凡人更加高大的天神。他的右侧（我们的左侧）站着伊利斯城邦的国王俄诺玛俄斯。俄诺玛俄斯承诺，但凡谁能够在战车赛中逃过他的追杀，并将他的女儿带至科林斯地峡，谁就可

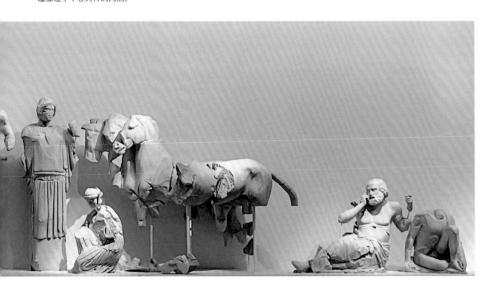

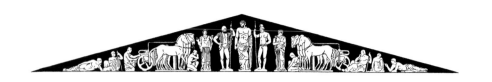

以迎娶他的女儿为妻。俄诺玛俄斯拥有神驹，已有 12 名求婚者殒命于战车赛中。宙斯另一侧有一个行为举止谦逊的年轻男子，正在侧耳倾听。此人正是珀罗普斯，也就是那个注定会打败俄诺玛俄斯，迎娶他女儿的男人。准新娘和她的母亲站在俄诺玛俄斯和珀罗普斯的旁边。接着是战车队伍。两侧对称的战马昂首望向中间，马头高于马尾。在他们后方，一侧蹲着一名车夫，手持缰绳；另一侧坐着一位先知，满面愁容，他已经预见了俄诺玛俄斯即将面临的厄运。侍从和其他从属角色则在靠近角落的位置。角落里简单地布局着侧卧的河神，他们的双腿直伸向逼仄的山形墙角。

上图：奥林匹亚宙斯神庙东侧山形墙的复原图

—

两侧对称的战马昂首望向中间，马头高于马尾。

—

俄诺玛俄斯的傲慢和珀罗普斯的谦逊，主要人物的强烈参与感以及侍从的漫不经心，如一个男孩儿正心不在焉地玩着脚趾，这些细微的差别与《克里提奥斯少年》（见第 20 页；第 22 页；第 28 页）和《阿特米西翁的宙斯像》（见第 29 页；第 30 页；第 31 页）一样，都是公元前 5 世纪早期艺术家们对人物个性和情绪探索的一部分。

破陈立新

又过了 30 年，更为恢宏的帕特农神庙山形墙（见下图）问世。帕特农神庙宏伟壮观，山形墙的宽度也远胜其他山形墙。因此，雕像的比例也需要发生相应的变化。这就使山形墙设计固有的问题变得更加严峻。要将奥林匹亚的山形墙填

下图：帕特农神庙西侧山形墙复原图，雅典

约 1674 年
由雅克·凯利用黑色和红色粉笔绘制，左半边 27 厘米 × 45 厘米；右半边 20 厘米 × 39.5 厘米
国家图书馆，巴黎

公元前 438—前 432 年，这面大理石山形墙被雕刻完成。浮雕的主题是雅典娜和波塞冬为夺雅典保护权而战。幸运的是，这幅作品在山形墙被损毁之前（约 1674 年）就完成了。画面的正中间，天神之战惊心动魄。这种紧张的氛围向着两边逐渐消散。

ÌTAL OU DE L'OPISTHODOME

满，15 尊雕像就足够了；而要将帕特农神庙的单面山形墙填满，20 尊雕像都不够。而且这些雕像的位置很高，为了使人们能从远处也看得足够清楚，雕刻必须达到一定的深度。最终，帕特农神庙的雕像设计大胆，且极尽细致，即使是雕像的背面——那些不会被注意到的地方——雕工也一丝不苟。

—

除了引人注目的中心部分，其余的叙事却是支离破碎的。

—

西侧山形墙上的浮雕描绘的是雅典娜和波塞冬为争夺雅典保护权而战（见上页图）。这两位体形高大的天神占据了山形墙的中心，正朝着远离对方的方向拉拽着。两边的马匹前腿腾空，直立起来（关于山形墙设计的信息都源于 17 世纪的绘画，因为大多数雕像都已被移走或摧毁）。战斗的激烈程度由山形墙中心最猛烈的推撞和反击向两边递减，最后停在角落一位安然斜躺着的河神身上，周围的一切似乎都与他无关。

左边角落里的那尊河神像，我们如今可以在伦敦大英博物馆近距离地观察，它揭示了帕特农神庙雕像宏伟与精妙的结合（见第 61 页）。雕像符合人体结构的自然主义，但没有过分地吹毛求疵。健硕的肌肉看上去充满弹性、纹理分明，与那没有生命、柔软而富有质感的外袍形成了对比。

山形墙上的雕像精彩而富有戏剧性。但除了引人注目的中心部分，其余的叙事却是支离破碎的，就和科孚岛山形墙（见第 48 页）上的一样。两边围观这场战斗的其他天神的尺寸都缩小了。与中心位置的波塞冬相比，角落里的河神显得尤其渺小。就设计而言，这位艺术家似乎弄巧成拙了——他不应该设计这么多元素。然而，寥寥几尊幸存下来的雕像也

足以让我们感受到那巧夺天工的雕刻技艺，以至于忽略了叙事上的瑕疵。

柱间壁：少而精妙的雕像

近乎方形的柱间壁比山形墙更易装饰和填充。但是，如果艺术家们想让柱间壁上呈现的故事在远处也能被理解，就必须谨慎地选择人物的形态，并且将数量控制在 3~4 个以内。

公元前 560 年前后，一位雕塑家在德尔斐西锡安人宝库（圣所内的一座小建筑，用来存放建造它的人所供奉的供品）的一处柱间壁上创作了一幅精美的作品（见下图）。这面柱间壁上雕刻着三位勇士——原本有四位——他们正骄傲地领着抢来的公牛向右前进。这三个人物与柱间壁等高，垂直地面而立，互相平行。他们肩荷长矛，且长矛倾斜的角度一致。人物的步伐也与公牛的步伐一致。公牛的腿整齐地排列着，隐入了浮雕的背景之中。一个精美的图案出现了，由公元前 6 世纪备受推崇的重复图形（见第 17 页）构成。

英勇的牛突袭

西锡安人宝库柱间壁，德尔斐
约公元前 560—前 550 年
石灰岩，高 62 厘米
考古博物馆，德尔斐

昂首阔步的勇士肩上斜荷着长矛，这一细致重复的图形在柱间壁上创造出了令人满意的装饰图案。

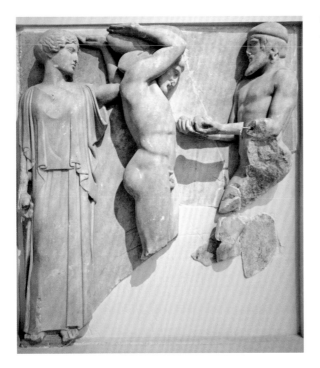

宙斯神庙柱间壁，奥林匹亚
约公元前460年
大理石，高114厘米
考古博物馆，奥林匹亚

这处柱间壁上的三尊直立式雕像
的姿势之间有着细微的差别：最
左边的雕像展示的是完整的正视
图；中间的雕像展示的是完整的
侧视图；而第三尊雕像展示的则
是四分之三正视图。

　　奥林匹亚宙斯神庙的柱间壁（约公元前 460 年）上雕刻
着赫拉克勒斯的十二功绩（前廊与后廊各六项）。

　　其中一项功绩是摘取赫斯珀里得斯的金苹果。由于阿特
拉斯的地理知识更胜一筹，赫拉克勒斯就说服他帮忙取苹
果。作为交换，赫拉克勒斯会替阿特拉斯背负青天。画面中
（见上图），终于能够自由活动的阿特拉斯沉浸在喜悦之中，
正大步流星地向左走去，双手捧着金苹果。赫拉克勒斯面对
着他，被青天压得喘不过气来，尽管肩上有垫子，但未能缓
解这一负担。他的守护神雅典娜站在最左边，轻轻地举起一
只手来替赫拉克勒斯分担压力。

　　与西锡安人宝库柱间壁上的平行线条和重复图案（见对
页图）相比，奥林匹亚柱间壁上的三个人物（见上图）之间
存在一种更微妙的联系。阿特拉斯是其中唯一表现出动态感

的人物，从右边进入。他的胸部只显示了四分之三的前视图；他伸展的前臂呈水平状态，与整个设计强调的垂直线条形成了强烈的对比，并将观众的注意力吸引到了他手中的金苹果上。阿特拉斯面朝赫拉克勒斯，两者都是侧身的姿势。雅典娜则为正面像，并以庄重、静立的姿势结束了画面中的叙事。雅典娜对赫拉克勒斯的支持不仅体现在她抬起的手臂上，还体现在她转头这一动作上（也是以侧脸示人）——和赫拉克勒斯一起与阿特拉斯对峙。

奥林匹亚柱间壁上浮雕的创作者也能出色地描绘冲突。在这里，赫拉克勒斯与凶残的克里特公牛搏斗场景（见下图）的构图基于两条交叉对角线，所以他们看上去比其他柱间壁上的雕像要大得多。这是一项伟大的发明，旨在传达战斗的激烈程度。尽管浮雕上的公牛体形庞大，但赫拉克勒斯迎面

赫拉克勒斯与克里特公牛搏斗

宙斯神庙柱间壁，奥林匹亚
约公元前460年
大理石，高114厘米
卢浮宫，巴黎

人与野兽战斗的激烈程度被主导构图的强有力的对角线捕捉到了。

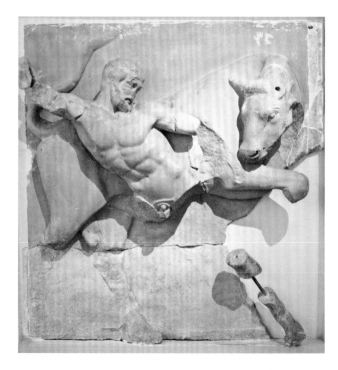

而上，直接抓住了牛头。

这种强有力的构图所展现的张力在后来受到了广泛的赞赏。此外，帕特农神庙西侧山形墙上中心人物的冲突场景（见第 54—55 页），以及帕特农神庙里最引人注目的一处柱间壁上的场景（见对页图），也都采用了这一构图。

—

通过光与影的作用，在视觉上烘托了战斗的紧张氛围。

—

帕特农神庙装饰着极其丰富的建筑雕塑。不仅无比宽大的山形墙上塞满了人物，就连神庙四周 92 面柱间壁（公元前 447—前 438 年）上也雕刻着各种场景。南面柱间壁上描绘的是拉皮斯人（生活在希腊北部的神话人物）与马人（一种半人半马的怪物）之战（几乎是唯一保存完好的浮雕作品）。其中有一处描绘的是拉皮斯人与马人正用力地互相拉扯；拉皮斯人手臂后面长袍上的深褶通过光与影的作用，在视觉上烘托了战斗的紧张氛围。拉皮斯人的身体结构细节丰富，过渡之处微妙柔和，与奥林匹亚山形墙上雕像的宏伟而简洁的风格形成了鲜明对比。

希腊人的设计从公元前 6 世纪西锡安人宝库山形墙上精心设计的程式化图案（见第 57 页）开始，逐渐演变为帕特农神庙中最精美的柱间壁上动态、经典的平衡（见对页图）。

檐壁：设计难点

檐壁的设计难点与柱间壁不同。由于檐壁是一种窄长的饰带，所以要找到一个合适的主题来装饰它并不容易。一个可能的主题是战争：只要将战士们依次排列在上面即可。另一个可能的主题是集会。

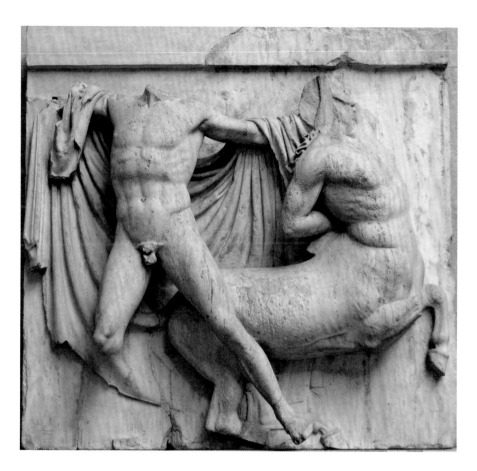

拉皮斯人与马人之战

帕特农神庙西侧山形墙，雅典
约公元前447—前438年
大理石，高120厘米
大英博物馆，伦敦

通过两名斗士互相拉拽而不是冲
向对方，雕塑家巧妙地填满了整
个墙面，并且没有在两侧留下任
何空隙。

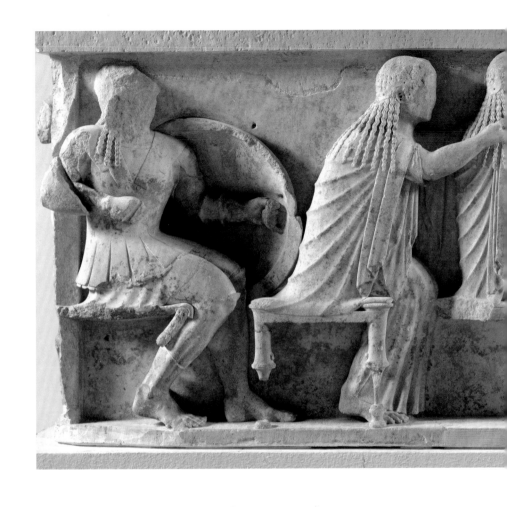

五名集会天神的坐像

德尔斐锡弗诺斯人宝库内的部分
檐壁，公元前525年前后
大理石，高60厘米
考古博物馆，德尔斐

这些坐着的天神垂直的上半身和
身下水平的凳子所形成的重复图
案，使这个装饰着多个人物的檐
壁实现了统一。

—

檐壁是一种窄长的饰带。

—

　　众神集会是德尔斐锡弗诺斯人宝库檐壁装饰的主题之
一（见上图），创作于公元前525年前后。五位天神面朝右，
依次而坐。尽管这些天神作为个体都能被识别出来，而且他
们的坐姿、手臂和双腿的位置也略有不同，但他们挺直的上
身与身下那清晰可辨且雕刻得几乎一模一样的凳子共同构
成了精美的装饰图案。每个人物都包含了某种特定图形——

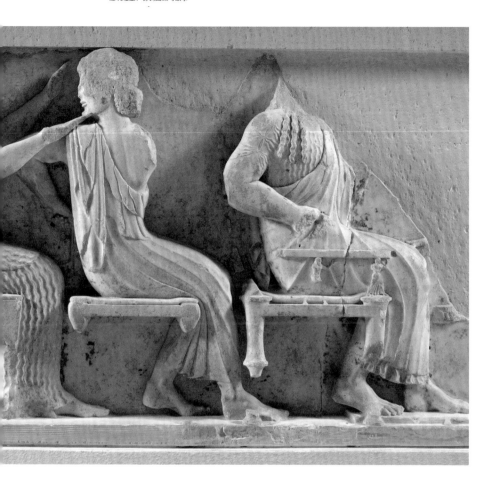

缕缕发丝或长袍的褶皱，这些图形不断重复，以达到装饰的效果。整个场景属于公元前 6 世纪的典型设计——有规律地重复垂直和水平元素。

帕特农神庙柱廊内四面墙上的檐壁不同寻常地选择了纪念雅典娜女神的游行队伍这一主题（见次页下图和第 64—65 页）。之所以这么设计，是为了让檐壁浮雕中的人物能够顺着神庙参观者的行进方向出现。在其中三面墙上，游行队伍的方向是一致的；在队伍的最前端，游行队伍的两条分支朝中心汇集，为参观者的眼睛提供了一个自然的休息点。

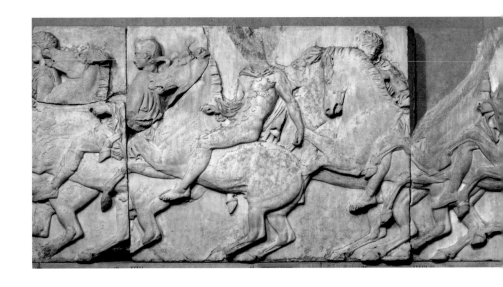

浮雕中的人流统一而不单调。有的队伍排列紧凑，行进速度十分快，如骑兵队（见上图）；有的队伍步伐慎重而缓慢（见下图），甚至更庄严（见第 121 页）。

几个青年牵着一头小母牛去献祭的细节体现了檐壁浮

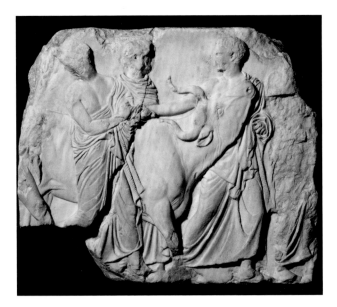

献祭小母牛

帕特农神庙内檐壁的一部分，公元前 438—前 432 年
大理石，高 100 厘米
大英博物馆，伦敦

这头小母牛的身体被雕刻得如此细致和有感染力，它甚至激发了诗人约翰·济慈创作出"小牛对天鸣叫"（the heifer lowing at the skies）的诗句。

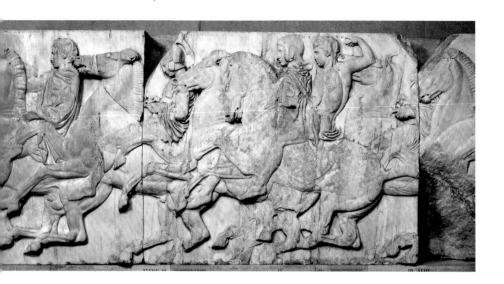

骑兵队

帕特农神庙内檐壁的一部分，公元前438—前432年
大理石，高100厘米
大英博物馆，伦敦

在整齐划一的骑兵队伍中，重复的特征通过骑兵的头部、身下的马匹，以及动作和服装的其他细微差异而变得生动起来。

雕的精美细致。与帕特农神庙檐壁上富有表现力的浮雕相比，奥林匹亚柱间壁浮雕（见第59页）的极度简约几乎可以说是粗糙的。仔细观察这头小母牛和克里特公牛之间的差别。克里特公牛雕刻得十分简单，而帕特农神庙的小母牛则表现出了坚硬的骨头、富有弹性的肌肉、柔软的脂肪层之间的区别，所有这些都是通过微妙的解剖细节和过渡来实现的。

关键问题
- 建筑雕塑可以传达宗教信息吗？
- 除了山形墙、柱间壁和檐壁，还有其他可以用雕塑来装饰的建筑结构吗？
- 在什么情况下，当代建筑应该使用雕塑？

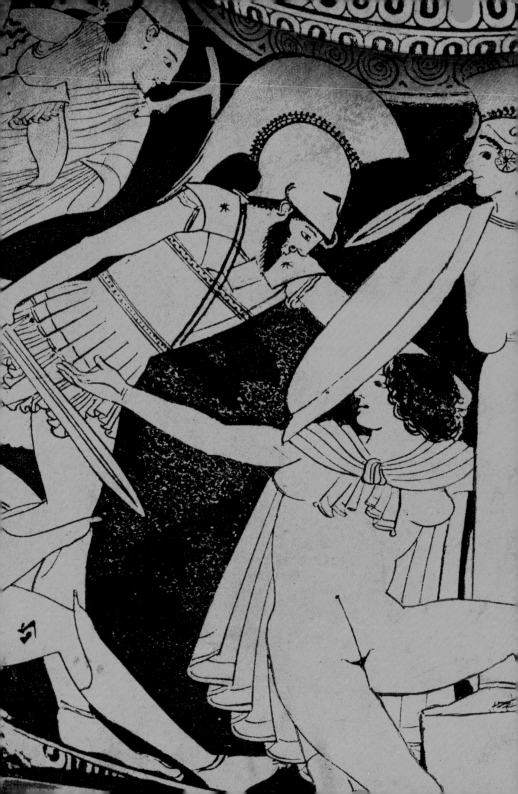

希腊绘画：创造空间感

—

使用透视技巧描绘场景中的立体形状对我们来说并不稀奇。

但它并不是一开始就存在的，而是希腊人创造了它。

—

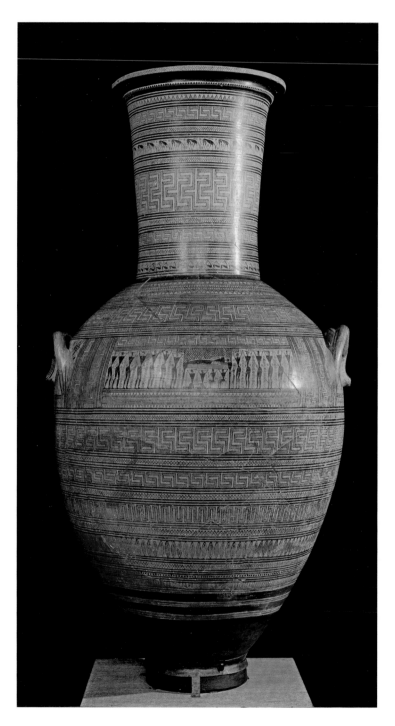

希腊人的绘画技术非常出色。许多人认为，当时他们的绘画甚至比雕塑还要出色。可惜的是，那些绘画作品无一幸存。我们之所以了解它们，是因为一些作家在他们的作品中赞扬了它们，有时甚至对其进行了详细的描述。

这些著名的作品都是画在木头上的——有大的墙面，也有小的木板——而木头在希腊的气候环境中很容易分解。相比之下，陶器则不会分解。因此，幸存下来的大量希腊彩陶不仅可以帮助我们了解那些随木头一起消失的著名画作，还可以帮助我们了解希腊绘画的发展历程。

在陶器上绘画

早在公元前 8 世纪，也就是大约在《伊利亚特》和《奥德赛》被创作出来的时候，希腊人就已经开始创作宏伟、壮观的绘画作品了。对页展示的这只陶瓶很大，有 1.6 米高，上面的装饰元素却很小。陶瓶表面布满了由明暗元素组成的网格，它们的细微变化强调了容器的结构：偏置瓶口、圆柱形瓶颈、扩放的瓶肩、宽大的瓶腹向瓶底逐渐收紧。色彩浓重的三条水平线将陶瓶表面划分为不同的带状区域。而不同区域内的图案，除了那些动物图案——瓶颈上吃草的鹿和趴着的山羊——以及瓶腹上的人物图案，都由垂直或水平线条构成。这样的装饰风格可以使容器的外观看上去更加沉稳、庄重，且与弧形的瓶身形成鲜明的对比。

—

对页展示的这只陶瓶很大，上面的装饰元素却很小。

—

人物图案只出现在一个小而重要的部位：两侧瓶耳之间。这些用简笔绘制的平面人物剪影纤细而优雅，描绘的是围在棺椁旁的哀悼者。这只巨大的陶瓶被用作墓碑，上面灰暗、克制、严谨的装饰完全符合这一功能。

在花瓶上讲故事

到公元前 7 世纪，对希腊部分地区的某些艺术家来说，人类及其活动已经成为花瓶绘画中最重要的部分。荷马的诗歌在当时非常流行，一些花瓶画家也想像诗人那样，成为故事的讲述者。因此，为了腾出主要区域来讲述引人入胜的故事，他们可能会简化传统的装饰图案，并将其移到容器表面的下半部分（见下图）。

从那时起，许多花瓶画家，就像后来那些雕刻建筑雕塑的艺术家一样，想方设法呈现运动中的人（或怪物）。希腊神话中有丰富的冒险故事——荷马在《伊利亚特》和《奥德赛》中也曾讲过一些——它们为画家们提供了无尽的灵感来源。

下图中的情节来自《奥德赛》第九卷，讲述的是奥德修斯和他的手下被困在巨大而可怕的独眼巨人库克罗普斯洞穴里的故事。独眼巨人用一块巨石堵住了洞口，但这块石头

奥德修斯和他的同伴刺瞎了库克罗普斯（双耳喷口杯）

陶艺家阿里斯托诺托斯署名，约公元前 650 年
陶器，高 35.8 厘米
卡比托利欧博物馆，罗马

陶杯上的人物之间存在细微的差别，所以这些图案并不是单纯的重复，而是呈现了一则故事；这些人齐心协力将木桩刺进巨人眼中。坐着的巨人库克罗普斯手持酒杯，暗示他已喝醉。队伍最左边的那个人正抵着场景的边缘借力。

太大了，奥德修斯和他的手下根本无法移动它。因此，即使他们成功杀死了库克罗普斯，也会被困死在山洞中。聪明的奥德修斯意识到了这一点，于是想出一个办法，将库克罗普斯的眼睛弄瞎，让他自己移动巨石。最后，奥德修斯和他的手下在未被发现的情况下偷偷溜出了洞穴。

这一场景描绘的是奥德修斯和他的手下在灌醉库克罗普斯后，将一根巨大的木桩刺进了他的独眼。除了面部轮廓之外，这些人物只有平面剪影。库克罗普斯坐在右边的地上，作为一个巨人，他的体形在这里看上去有点小。

艺术家必须尽力满足两个相当矛盾的要求：用合适的图案装饰花瓶；使他的故事清晰易懂。在这里，艺术家成功地将这个故事生动地展现在人们面前，同时将人们齐心协力做一件事的重复形态制作成了一个令人满意的图案。我们碰巧知道这只陶杯的制作者是阿里斯托诺托斯（Aristonothos），因为他是最早在自己作品上署名的陶艺家之一。从那时起，不时会有陶艺家和画家在自己的作品上签名。然而，许多顶尖的艺术家从不在自己的作品上署名，即使一些优秀的艺术家署名了某些作品，他们最优秀的作品也通常不署名。

用黑绘技法来讲故事

最终花瓶画家，尤其是那些生活在雅典的画家，将重心放在了故事的讲述上。他们穷思竭虑地去讲故事，把其他要求放在次要位置。画家们想方设法使故事更具说服力——使画面中的人物更加生动逼真。这种努力成为推动自然主义发展的强大动力。

—

一些花瓶画家也想像诗人那样，成为故事的讲述者。

—

对画家来说，仅使用剪影很难实现这一目标。大多数故

**大埃阿斯扛着阿喀琉斯的尸体
（位于弗朗索瓦花瓶的把手上）**

上面有画家克莱蒂亚斯（Klei-
tias）和陶艺家埃戈提莫斯
（Ergotimos）的签名，约公元前
570—前560年
阿提卡黑绘陶瓶，高66厘米
考古博物馆，佛罗伦萨

**这幅简单的绘画承载着浓厚的情
感。一名战士想要带走战友的
尸体。**

事需要人物之间有互动，因此人像会发生重叠，但剪影的重
叠只会导致混乱。有些画家曾试着简单勾勒出人物的轮廓，
但这些轮廓在抛光后的陶器曲面上显得十分单薄，令人失
望。因此，艺术家们必须找到更好的解决方案来满足"有说
服力的叙述"和"有效的装饰"这两种相互冲突的需求。

　　黑绘技法的发明就是一种有效的解决方案。艺术家还是
像以前一样把他的人物画成剪影，以便他们看起来鲜明而生
动。但他使用的颜料是一种特制的黏土，烧制后会变黑。在
烧制前，艺术家会用锋利的工具雕刻出人物的外轮廓并做好
内部标记，然后沿着切割线去除多余的颜料，留下清晰的轮
廓。他还添加了一些白色和紫红色做点缀，使场景变得更加
丰富多彩。事实证明，这些彩色颜料远不如黑色颜料及红棕
色基底持久，所以许多黑绘花瓶几乎没有留下它们的痕迹。

—

这是一个十分感人的场景。

—

去除雕刻痕迹后的"大埃阿斯扛
着阿喀琉斯的尸体"（见对页图）

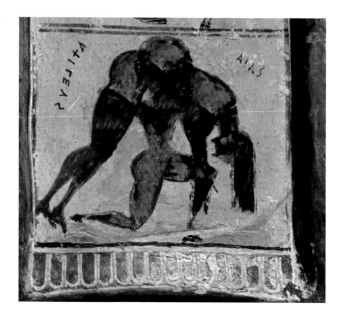

大约在公元前 570—前 560 年，花瓶画家克莱蒂亚斯运用黑绘技法获得了奇妙的效果（见对页图）。这幅描绘"大埃阿斯扛着阿喀琉斯的尸体"的画面是一只表面拥有华丽彩绘的被称为"弗朗索瓦花瓶"的把手装饰的一部分。这是一个十分感人的场景。伟大的英雄大埃阿斯艰难地扛起更伟大的英雄阿喀琉斯。阿喀琉斯的身体无力地垂在他朋友大埃阿斯的肩膀上。他的手臂毫无生气地耷拉着，头发也全部垂落下去。死去的阿喀琉斯双眼紧闭，与大埃阿斯睁大的眼睛和悲伤的眼神形成了对比。阿喀琉斯原本是一个跑得飞快的人（荷马称他为"健步如飞的阿喀琉斯"），但死亡剥夺了他奔跑的能力。克莱蒂亚斯让人回想起阿喀琉斯的一生。仔细观察他对膝盖骨的细节处理，以及对腿部强壮肌肉的展示。通过上图我们发现，如果仅通过轮廓来呈现这个场景，会十分晦涩难懂。由此可见，雕刻线条对于人物的呈现至关重要。

一代人之后，也就是大约在公元前 550—前 525 年，最伟大的黑绘大师埃克塞基亚斯（Exekias）出现了。埃克塞基

亚斯的创作风格精致细腻，其中一件作品中也出现了大埃阿斯和阿喀琉斯这两位英雄，但他描绘的是一个更加愉快的场景（见下图）。通过他极尽细致的雕刻，英雄们身披精致的刺绣斗篷出现在众人面前。平和的构图烘托了宁静的氛围，也暗示两位英雄全身心地投入这场博弈之中。当他们弯腰面向棋盘时，背部的曲线与花瓶腹部的曲线相呼应。埃克塞基亚斯以这种方式表明他对这件容器了如指掌。除了人物的轮廓与花瓶的轮廓一致之外，长矛摆放的位置也将观者的视线引向了把手的顶端。除此之外，英雄身后的盾牌正好在把手垂直部分的延长线上。

　　将埃克塞基亚斯的花瓶与另一只花瓶相比较之后，我们就会更清楚他的艺术地位。这只花瓶出自一位不及埃克塞基亚斯的艺术家之手（见对页图），上面的绘画主题，甚至连

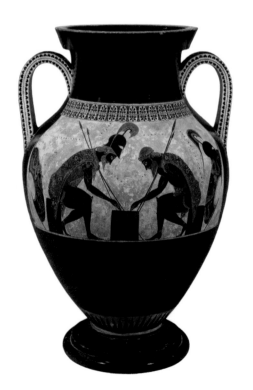

大埃阿斯和阿喀琉斯正在玩棋盘游戏（双耳瓶）

上面有画家、陶艺家埃克塞基亚斯的签名，约公元前540—前530年
阿提卡黑绘陶瓶，高61厘米
梵蒂冈博物馆，罗马

细致的雕刻和大胆的设计使其成为希腊现存最杰出的艺术品之一。

内容在很大程度上都借鉴了埃克塞基亚斯的花瓶。两者的差别显而易见。在这件作品中，只有左边英雄的盾牌与花瓶的形状相呼应；斗篷上的刺绣更简单了；两位英雄都没有戴头盔，构图缺乏统一性，画面似乎只是简单的左右对称。尽管如此，他仍是一位优秀的艺术家，只是少了点像埃克塞基亚斯那样卓越的天赋。

出现新的可能

虽然埃克塞基亚斯下一代的大多数活跃画家都在使用黑绘技法，但很少有人能与其相媲美。然而，其中有一位极具想象力的画家决定尝试一些不同的东西（见次页图）。一般情况下，传统的配色是底面为红褐色，人物图案为黑色；而他直接颠倒了这种配色模式，将底面涂成黑色，人物则保留黏土

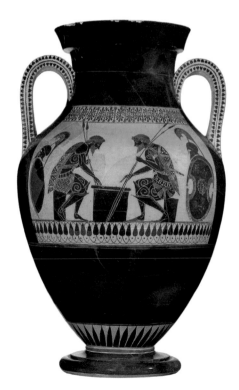

大埃阿斯和阿喀琉斯正在玩棋盘游戏（双耳瓶）

创作者姓名不详，约公元前525—前520年
阿提卡黑绘陶瓶，高55.5厘米
美术博物馆，波士顿

埃克塞基亚斯的基本设计被后世的许多艺术家模仿。但通常那些作品中的两位英雄要么都戴着头盔，要么都不戴（如图所示）。而在幸存下来的作品中，只有一幅是有一位英雄戴头盔，使画面的左右两个部分实现了和谐统一。

原本的自然色。这一新技法被称为"红绘"，有许多优点。首先，它保留了色彩的强烈对比，提升了装饰效果。其次，由于画家们可以使用柔软的刷子替代僵硬的雕刻工具来加工细节，绘画的自由度提高了。红绘技法的使用使人体结构看上去更加逼真，衣物更加柔软，人物形象也更加栩栩如生。

红绘技法在公元前 530 年前后被发明出来，并很快被最优秀和最有野心的画家采纳。直到公元前 5 世纪中叶，普通画家们还在使用黑绘技法作画，虽然这种古老的技法直到公元前 4 世纪仍有特殊用途，但它早已失去了魅力。

在公元前 6 世纪的最后十年里，欧西米德斯（Euthymides）充分地享受到了红绘技法带来的便利。与当时的浮雕艺术家和自由绘画艺术家一样（正如我们从古代作家笔下所了解到的那样），欧西米德斯也非常关注立体效果的问题，即通过前缩透视法呈现出逼真、立体的人物形象（见对页图）。他

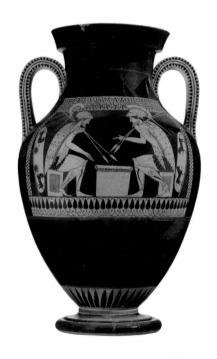

大埃阿斯和阿喀琉斯正在玩棋盘游戏（双耳瓶）（第75页双耳瓶的另一面）

画家姓名不详，约公元前525—前520年
阿提卡红绘陶瓶，高55.5厘米
美术博物馆，波士顿

两位英雄都戴着头盔。对称的画面破坏了埃克塞基亚斯原设计中微妙的统一。

不必专门挑选故事情节来探究这种表现效果，日常生活中的场景就是很好的案例。而这些研究在黑绘技法创作中形成了一小股潮流。下图花瓶上描绘的是三个醉酒的狂欢者。中间的人物最引人注目，因为只有他背对着我们。这是一个新颖的角度。欧西米德斯对这件作品非常满意，甚至还在花瓶上写道："欧弗洛尼奥斯（另一位极具竞争力的花瓶画家）从没创作过这么优秀的作品。"这是骄傲的自夸，因为欧弗洛尼奥斯幸存下来的作品确实非常有影响力。他的这种自夸让我们见识到了艺术家之间的激烈竞争，正是这种竞争意识使他们必须面对并克服重重困难。

　　欧西米德斯的绘画充满了创造力，无人能及。他展现人物体形和身材的方式也令人惊叹。花瓶表面已经成为展示前缩透视技巧进展的媒介。对优秀的艺术家们来说，他们必须跟上欧西米德斯的脚步。但是，用这种方式来装饰花瓶的曲

狂欢者（双耳瓶）

上面有画家欧西米德斯的签名，约公元前510—前500年
阿提卡红绘陶瓶，高60.5厘米
国家文物收藏馆，慕尼黑

这位天才花瓶画家在描绘"三个醉汉狂欢"这一有伤风化的场景时，利用前缩透视法呈现了立体的人物效果，充分展现了他的高超技艺。

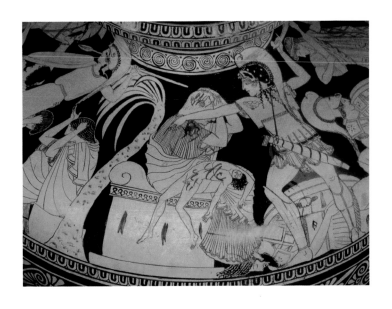

特洛伊沦陷：普里阿摩斯在祭坛上被杀（提水罐肩）

画家姓名不详，约公元前500—前490年
阿提卡红绘陶器，（整个陶瓶）
高42厘米
国家考古博物馆，那不勒斯

对希腊人来说，年迈的特洛伊国王普里阿摩斯被残忍杀害，象征的是战争的恐怖。

面真的合适吗？简单的剪影，或者埃克塞基亚斯的细节剪影（见第74页），不是更合适吗？纯粹作为应用装饰来说，早期的花瓶（见第68页）才是最令人满意的吧？也许，正如我们以前所看到的，某方面（自然主义绘画）的进步会导致另一方面（装饰效果）的问题。

到了公元前5世纪初，艺术家们已经完全掌握了红绘技法。他们已经可以尽情发挥了，正如一只表面描绘着"特洛伊沦陷"故事的陶瓶所展示的（见上图）。年迈的国王普里阿摩斯坐在祭坛上。这个祭坛本应该为他提供神的护佑，但一个傲慢的年轻战士牢牢抓着他的肩膀，目光冷漠，正准备给他致命一击。普里阿摩斯国王双手抱头，与其说这是一种自我保护，不如说他已深陷绝望。他的孙子已被残忍杀害，布满了可怕伤口的尸体倒在他的膝上。科孚岛山墙上的故事（见第48页）与之虽是同一主题，但刻画得粗糙又简单。两者有着天壤之别。

陶瓶另一部分描绘的是一名希腊战士粗暴地将一名女子从女神像上拽下的场景（见对页图）。这名女子紧抱着一

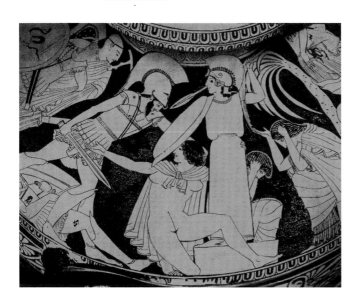

特洛伊沦陷：卡珊德拉从雅典娜神像上被拽下（提水罐肩部）

画家姓名不详，约公元前500—前490年
阿提卡红绘陶瓶，（整个陶瓶）
高42厘米
国家考古博物馆，那不勒斯

普里阿摩斯的女儿卡珊德拉预见了特洛伊之劫。特洛伊沦陷后，她被俘虏到希腊，作为战利品分给一位将军，后被这位将军的妻子杀害。

尊女神像，以寻求保护。仔细看她向战士伸出的手，我们仿佛能听到她正在苦苦哀求。老人、孩子、手无寸铁的女人，等等，他们都是战争的受害者。艺术家很清楚这一点，因为他是一位生活在波斯战争时期的雅典人。

波吕格诺图斯和壁画

波吕格诺图斯（Polygnotos）是波斯战争（约公元前499—前449年）之后的20多年里最著名的艺术家之一。这位壁画家的作品没有一幅留存于世，但通过古代作家的著作，以及他和同时代艺术家作品的仿作或改造作品（雕塑和瓶画），我们可以大致想象波吕格诺图斯那些具有革命意义的绘画是什么样子的。

—

这四名听众性格迥异，

对待这首迷人乐曲的态度也各不相同。

—

波吕格诺图斯的主要兴趣在于用安静而紧张的氛围来

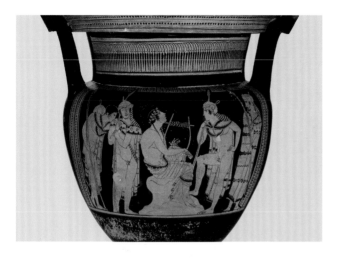

**俄耳甫斯为四名色雷斯听众演奏
（双耳喷口杯）**

画家姓名不详，约公元前450年
阿提卡红绘陶杯，高50.7厘米
柏林国家博物馆古董收藏馆，柏林

这里描绘的五个人物在情绪和个
性上的细微差别可能反映了当时
最著名的壁画家波吕格诺图斯的
成就。

烘托人物的性格。奥林匹亚宙斯神庙东侧山形墙上那组静
止、紧绷和富有表现力的人物群像深受波吕格诺图斯的影
响，因此能够敏锐地呈现人物之间强烈的个性反差（见第
52—53页）。这一特征在一幅描绘俄耳甫斯的花瓶画中也有
所体现。俄耳甫斯是一位传奇的音乐家，他的琴声能够迷惑
动物和树木，甚至是冥界的神灵。他正在为四名色雷斯听
众演奏（见上图）。这四名听众性格迥异，对待这首迷人乐
曲的态度也各不相同。俄耳甫斯左边的那个青年已经完全
入迷：他闭着眼睛，如痴如醉。他的同伴（最左边）靠在
他的肩膀上，用迷离的眼神盯着俄耳甫斯。右边的两人似
乎不太喜欢这首曲子。离俄耳甫斯最近的那个人紧盯着他，
神情愤愤，正试图弄清楚俄耳甫斯乐曲的魔力。最右边的
听众则十分排斥，正准备离开（注意看他的脚），但他仍回
头看着，因为他无法破除魔咒；俄耳甫斯本人全神贯注于
演奏之中，浑然忘我。

　　这样的静态场景被画在花瓶这样较小的平面上会有很
好的效果，但波吕格诺图斯用由大量人物组成的复杂场景来
装饰巨大的墙面。在这种情况下，动作场景的描绘便是绝佳

选择。但由于波吕格诺图斯想用静态人物来展现其个性，因此他不得不另辟蹊径，使他的作品变得生动起来。为此，他将不同的人物画在不同的高度，这样一来，墙面上的人物排列就变得有趣多了。这种新颖的手法产生了一个令人意想不到的效果：画在高处的人物看上去离我们很远，就好像退到了低处人物的身后；墙壁本身看上去也不再是一个平面，而是一个无限的空间。

我们不知道波吕格诺图斯对这种新颖的人物分布所造成的景深幻象是否满意。又或者，他是否因为自己精心设计的图案被空间错觉破坏而感到懊恼。无论如何，当这种令人震惊甚至是令人害怕的效果第一次出现时，的确会让人产生打破墙壁去一探究竟的冲动。

一些花瓶画家试图模仿波吕格诺图斯（见下图）。但这种尝试是不可取的。反光的黑色背景无法像纯白墙壁一样产生空间错觉，而且这些分散的人物看上去很奇怪，毫无章法。此时，花瓶画和自由绘画第一次分道扬镳。

风景中的神话人物（双耳喷口杯上的细节）

画家姓名不详，约公元前460—前450年
阿提卡红绘陶杯，（整个双耳喷口杯）高54厘米
卢浮宫，巴黎

一幅（已经遗失的）壁画中的人物散布在这一景观中，这样的排列效果是不可能出现在以传统黑色为背景的红绘陶杯上的。

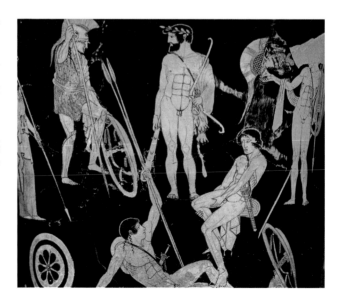

空间错觉

在我们看来，平面当然可以呈现立体图形和三维空间；幻景图像已经成为日常生活的一部分。如果没有希腊人，我们是不可能做到这一点的；是希腊人发明了这种技艺。

公元前 6 世纪末，欧西米德斯（见第 76 页）及其同时代的艺术家们在创作单个人物时开始用前缩透视法来创造立体效果。到公元前 5 世纪末，画家帕拉西奥斯（Parrhasios）笔下生动的轮廓和线条已经具有极强的暗示效果，似乎能让人看到视线之外的东西。他在没有借助内部标记或阴影的情况下就做到了这一点。一个用作随葬品的白底彩绘器皿（见右图及对页图）可以反映他的部分成就；极简的线条和稀疏的内部标记让我们对画中人、物的立体结构产生了深刻的具象化印象。

—

帕拉西奥斯笔下生动的轮廓和线条已经具有极强的暗示效果，
似乎能让人看到视线之外的东西。

—

与帕拉西奥斯同时代的画家宙克西斯（Zeuxis）也希望观者能够感受到画中人物的体格。不同的是，他没有选择使用暗示性的轮廓，而是巧妙地运用阴影来表现人物的立体结构。这种方式启发了后辈画家们的想象力。帕拉西奥斯精湛的绘画技巧一直备受推崇，而其作品也在几个世纪来被奉为瑰宝，但宙克西斯通过建模来表现体积的这一更具绘画风格的方法得到了进一步的发展。在这之后，画家们开始研究高光和反射光的效果。

这些巨大的人和物似乎存在于他们所在的独立空间之中。当它们重叠在一起时，空间就会被加深；而当它们有高有低时，就会形成空间感，人物仿佛置身画面内的空间之中，比如波吕格诺图斯的画。

男子坐在他的墓前，左右各站一人（细颈有柄长油瓶）

画家姓名不详，约公元前 410 年
阿提卡白底绘陶瓶，高 48 厘米
国家考古博物馆，雅典

精致的陪葬花瓶上覆盖着白底，
如同白色的墙壁，供画家创作。

公元前 5 世纪，人们已经有了创造空间感的想法。彩绘舞台布景就是一种尝试。没影点的实验（建筑图纸中的后退线条最终会聚在同一点）甚至激发了当代哲学家对视角的理论研究。无论如何，这是维特鲁威（Vitruvius）的证词。这位生活在公元前 1 世纪至公元 1 世纪的罗马人是为我们提供大量古典画作信息的作家之一。

关键问题

- 什么样的装饰最适合陶器？
- 用人像装饰陶瓶的优点（或缺点）是什么？
- 以故事情节作为绘画内容，效果是否更佳？

对页坐像细节图

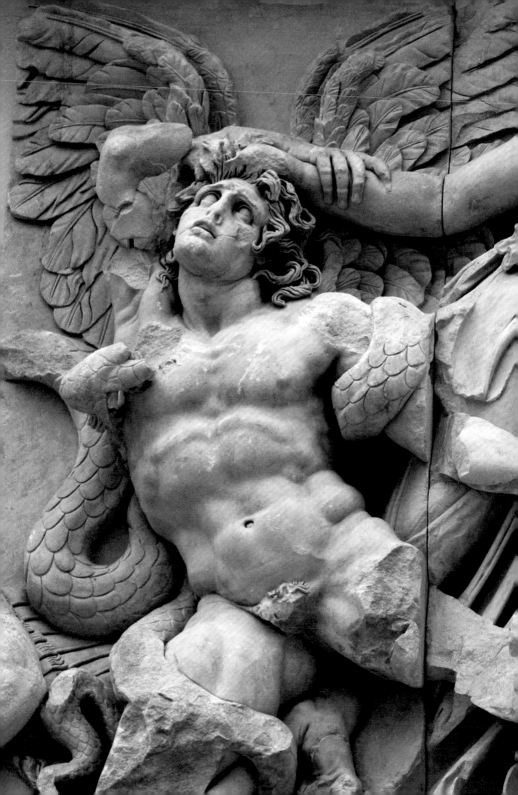

古希腊后期雕塑：专注于技术革新

—

亚历山大大帝的征服之路是无尽的，
希腊雕塑家的野心和能力是无穷的。

—

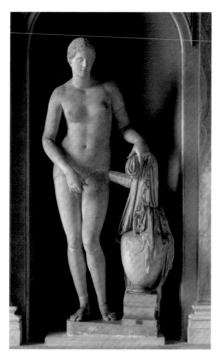
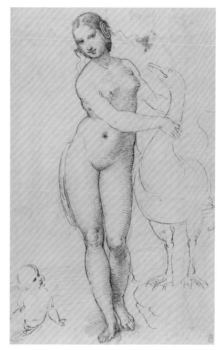

虽然公元前 5 世纪已经出现了绝妙的经典解法，但希腊的雕塑家们仍在寻求新的挑战。在接下来的几个世纪里，他们继续创作更加复杂的作品，并且不停地扩展兴趣领域。再后来，他们开始回顾过去。渐渐地，他们丢失了原创性和创新性方面的非凡天赋。

新的内容

公元前 4 世纪中叶（公元前 350 年前后），普拉克西特利斯（Praxiteles）为阿佛洛狄忒塑造了一个革命性的新形象。为了凸显这位爱之女神的无尽荣耀，普拉克西特利斯创作了她的全裸雕像！

—

人们写诗来赞美它，男人们也爱上了它。

—

对页左图：
尼多斯的阿佛洛狄忒

原作由普拉克西特利斯创作，约公元前350—前340年
罗马复制品，大理石，高204厘米
梵蒂冈博物馆，罗马

原作的亮点之一是其表面覆盖着精美的色彩，而这尊表面未着色的粗糙复制品，缺失了原作所散发的令人沉沦的温暖与人性特质。

对页右图：
丽达与天鹅

由拉斐尔绘制（模仿达·芬奇的作品），约1507年
钢笔、墨水和黑垩素描，31厘米×19.2厘米
皇家收藏，温莎

达·芬奇的原作是一幅画作的草图。画中的凡人女子丽达天真地拥抱着伪装成天鹅的宙斯——一位好色的天神。

长期以来，男性裸体一直被艺术家们视为一个极具挑战性的主题。普拉克西特利斯是创作大型女性裸体雕像的第一人，他为尼多斯人民创作的阿佛洛狄忒雕像因其柔情似水的眼神和容光焕发的神采而备受赞赏。人们写诗来赞美它，男人们也爱上了它。比提尼亚国王——一位狂热的收藏家——对这尊雕像十分着迷，他甚至提出要取消尼多斯的全部公共债务（数额巨大）来换取它。但尼多斯人明智地拒绝了，后来这座城市正因为阿佛洛狄忒像而闻名。

—

原来的涂色必然使作品呈现出了截然不同的效果，
因此当时的人们能够看到人物脸颊上弥漫的红晕，
以及那著名的"柔情似水"的眼神。

—

可惜的是，这尊雕像遗失了。如今要想了解这尊雕像本来的样貌，我们必须拥有极其丰富的想象力，尤其是当面对这样一件毫无灵气的罗马复制品时（见对页左图）。原来的涂色必然使作品呈现出了截然不同的效果，因此当时的人们能够看到人物脸颊上弥漫的红晕，以及那著名的"柔情似水"的眼神。普拉克西特利斯认为，他最好的雕像是由尼基亚斯（Nikias）上色的那些。尼基亚斯是一位著名的画家，很显然，他并不认为给普拉克西特利斯的雕像上色是有失身份的行为。

即使是通过单调的罗马复制品，人们也能领会到原作姿势的和谐舒适和自在。普拉克西特利斯将波留克列特斯发明的"对立平衡"技法巧妙地运用在了女性雕塑的创作中。注意看人物身体收紧的一侧（我们的左侧），臀部上升，肩膀下降；而在另一侧，由于臀部随着放松的大腿而降低，肩膀随着手臂提起袍子的动作而抬起，所以躯干线条是舒展的。使波留克列特斯的《持矛者》成为经典作品的活力和有机平

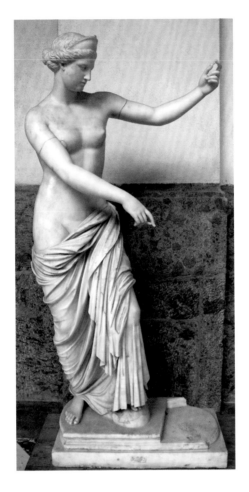

加普亚的阿佛洛狄忒

希腊原作为大理石像，公元前 4
世纪中期
罗马复制品，大理石，高221厘米
国家考古博物馆，那不勒斯

这尊著名的雕像不仅有大理石复
制品，其形象还被用作小型器皿
的浮雕装饰。通过后者，我们可
以获悉她最初所持盾牌的位置。

衡感在这里同样有效，但当波留克列特斯的技法被用于处理
性感圆润的女性人物时，则产生了一些新的东西。

　　这一点在文艺复兴时期的绘画中可能体现得更加明显
（见第86页右图）。对立平衡的理念没有变，而且更突出了；
波留克列特斯的发明也被适当调整了。但和罗马雕像（见
第86页左图）一样，这幅画也不是原作。莱奥纳多·达·芬
奇的原作已经丢失。在拉斐尔的这幅画中，我们实际
上看到的是一个复制品——但它出自一位伟大的艺术家
之手。

《尼多斯的阿佛洛狄忒》具有公元前4世纪的自然主义特征。自然主义不仅涵盖了解剖学，还涉及情境：此刻阿佛洛狄忒全身赤裸，因为她正准备洗澡。在她左边的容器中，洗澡水已经备好。脱下的衣服和水罐共同为她伸出的左臂提供了必要的支撑（见原作）。随意散落的柔软衣袍与坚硬的水罐和充满活力的身体形成了鲜明对比。

女神将右手放在生殖器前方，这可以理解为害羞。但由于她是爱神，而不是一名普通女性，所以这一动作也可能暗示了她的力量之源。此外，女神洗澡并不是常规意义上的日常清洁，而是在进行一项庄严的仪式。这种将自然样貌和宗教意义完美融合的做法是普拉克西特利斯最杰出的成就之一。

如果我们想象一下《尼多斯的阿佛洛狄忒》原作的姿态和容光焕发的神采，我们就能理解为什么一旦女性裸体以这种方式被描绘出来，就会更具表现力，以至于在整个古典时代以及从文艺复兴至今，这一姿势一直被模仿、改造和发展。尽管女性身体在艺术领域直到公元前4世纪才开始受到欣赏，但此后这类艺术蓬勃发展，甚至使男性躯体都黯然失色了。

—

通过暗示和半掩，

这尊阿佛洛狄忒像变得和其他裸体雕像一样令人浮想联翩。

—

除了全裸的阿佛洛狄忒之外，公元前4世纪还出现了一种半裸雕像，如对页的《加普亚的阿佛洛狄忒》。这是一件罗马复制品，我们不知道原作的创作者是谁。它描绘了女神半裸的身体，左手拿着一面盾牌，正对着盾牌表面反射出的影子自赏。盾牌（现已丢失）被用于固定衣袍，同时也为伸展的手臂提供了支撑。通过暗示和半掩，这尊阿佛洛狄忒像

变得和其他裸体雕像一样令人浮想联翩。因此，这件作品在之后的几百年间被不断模仿（见第 98 页；第 125 页）。

空间雕像

波留克列特斯的《持矛者》提供了一种经典解法，即如何从四个主要视角呈现一个令人满意的人物，同时还能展现动态感。公元前 3 世纪初，这一解法似乎不再具有挑战性。雕塑家们，尤其是那些青铜雕塑家，希望可以创作出从各个角度看都完美的作品，并将观者的目光聚焦在它们周围。不仅如此，倡导自然主义风格的艺术家们还坚持认为，由此产

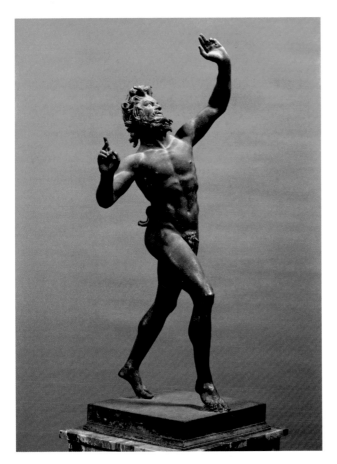

跳舞的农牧神

原作为青铜像，公元前 3 世纪初
罗马复制品，青铜，高 71 厘米
国家考古博物馆，那不勒斯

注意看两只上臂的位置，它们互相平行，产生了一种韵律感。

生的姿势必须是合理的，而不是为了达到艺术目的进行的任意扭曲。

《跳舞的农牧神》（见对页图）似乎就是这么一件看上去十分自然，而且从各个角度看都很有趣的作品。这是一尊创作于公元前 3 世纪初的希腊原作的复制品。这位充满野性的农牧神沉浸在欢乐的舞蹈之中，身体十分夸张地扭动着。

—

一件看上去十分自然，而且从各个角度看都很有趣的作品。

—

从不同的角度来看，这种设计非常有效（见对页图）。不仅动作令人信服，也符合解剖学——远远超过公元前 5 世纪的作品。将他的头部与《持矛者》光滑的头部进行对比，或者将其肌肉、脂肪和骨骼之间的纹理仔细区分的强壮身体与《持矛者》的身体进行比较，会发现前者结合了被风吹起的头发、骨骼结构和皮肤上的柔软凹陷，而后者主要依靠缺乏具体细节的暗示性概括（见第 36 页；第 37 页）。

亚历山大大帝和他的遗产

公元前 4 世纪下半叶（公元前 336—前 323 年），亚历山大大帝的征服之路不断扩大并永久地改变了希腊人的传统。亚历山大凭借强大的马其顿军队统一了希腊各城邦，并对一个半世纪前的波斯战争展开报复。在短短几年内，他不仅征服了以前属于波斯帝国的领地，还进一步扩大了疆土。随着亚历山大及其军队的不断推进，他们以希腊模式建立城市，并传播了希腊语和希腊文化。

亚历山大于 32 岁逝世，没有留下成年接班人。

亚历山大死后，帝国迅速分崩离析。新的希腊化国家从亚历山大征服的辽阔疆土中脱颖而出。这些王国由有才能的继业者统治、希腊－马其顿精英管理。它们吸引了来自希

腊各地的艺术家，并取代旧的希腊城邦成为新的文化中心。

当埃及、叙利亚和马其顿这三个较大王国的统治者就领土问题展开争论时，较小的王国，如都城设在佩加蒙的阿塔利德王朝则在独立发展，其中一些王国还出现了令人赞叹的艺术作品。

与此同时，罗马的实力不断增强。到公元前31年，整个希腊化世界被罗马帝国吞并。

新的挑战

许多希腊雕塑家都在希腊化王国进行创作。和以前一样，对新问题的探索不断激励着他们。到公元前3世纪中叶，自然主义的表现手法已经被完全掌握。雕塑家们也能够设计出从各个角度看都完美的单人雕像。因此，接下来新的挑战就是创作出满足同样条件的独立式雕像群。

希腊人在设计山形墙时就有了创作雕像群的经验（见第48—57页），但山形墙上的那些雕像是从正面观赏的。这与创作一组从四面八方都能看到，且互相关联的独立式雕像群完全不同。公元前3世纪和前2世纪，这种雕像群开始流行，它们通常极具表现力，且充满美感。

—

对新问题的探索不断激励着他们。

—

这组雕像群展现的是战败的高卢首领在杀死自己的妻子后，正准备自杀。原作一定令人大为震撼。罗马复制品（见对页图）——尽管存在修复失误，即妻子悬起的左臂本应与另一只手臂平行——仍然令人印象深刻。从各个角度看，这组大致呈金字塔形的雕像都十分复杂、有趣。

但这里不仅有艺术技巧和形式上的成就，还有一种戏剧性和悲怆感。

杀妻后自杀的高卢人（卢多维西的高卢人）

原作为青铜像，约公元前230—
前220年
罗马复制品，大理石，高211厘米
国家博物馆阿特姆彼斯宫，罗马

这名女子的左臂是修复后的，但
修复得并不准确。在原作中，她
悬起的左臂与另一只手臂几乎平
行。这样一来，这组群像从几个
不同的角度来看都大致呈金字
塔形。

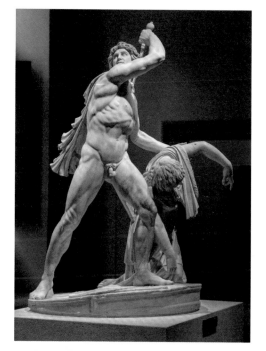

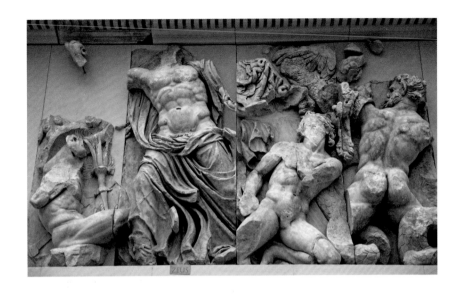

高卢人及其妻子的群像是阿塔利德人在佩加蒙建立的战争纪念碑的重要组成部分。当时，阿塔利德人刚刚击退入侵的高卢人，理所当然地为他们取得的胜利感到自豪。他们认为自己在保护希腊文明方面所做的贡献堪比公元前 5 世纪击败波斯人的雅典人。在希腊人眼里，波斯人与高卢人一样野蛮。

阿塔利德人并没有因为胜利而贬低敌人，否定他们的英勇。尊重敌人是希腊传统的一部分，最早可以追溯到《荷马史诗》。其中，敌人特洛伊人被描绘得十分英勇无畏。同样，在这里，高卢人也被描绘得极其威严和勇敢。

铮铮铁骨的高卢人知道自己注定会失败，但内心的傲气使其宁死不屈。只有死亡才能征服他。他杀死了自己的妻子，使她免于被俘虏。当妻子无力地倒在地上时，他回头看了看，作为最后的抵抗，他正准备将剑刺入自己的喉咙。

场景中隐含的对比——生与死、男人与女人、衣衫整齐与赤身裸体——被戏剧性地凸显出来。妻子那毫无生气的手臂正好位于丈夫强壮、肌肉紧绷和充满阳刚之气的

宙斯与巨人之战

佩加蒙大祭坛檐壁的一部分，约公元前 180—前 150 年
大理石，高 342 厘米
柏林国家博物馆佩加蒙博物馆，柏林

天神隆起的肌肉和扬起的衣袍为这场身体冲突增添了视觉上的戏剧性。

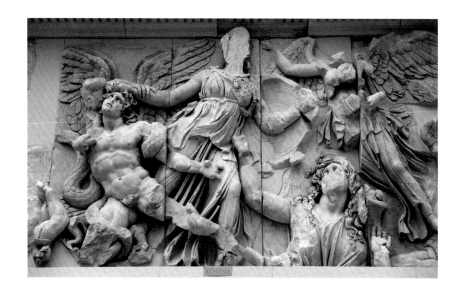

雅典娜与巨人之战

佩加蒙大祭坛檐壁的一部分，约
公元前180—前150年
大理石，高342厘米
柏林国家博物馆佩加蒙博物馆，
柏林

深深雕刻的雅典娜的衣袍突出了
人物强有力的步伐，以及打败敌
人所需的力量。

腿边。

高卢人身材高大、头发浓密、肌肉结实，他们的身体素质与对手——地中海人种——的截然不同。希腊雕塑家热衷于描绘这些差异，而这也是亚历山大征服之后更开放的观念的一部分。对自然主义的兴趣，加上对外来形式的新兴趣，此时出现了有史以来关于北部高卢人、非洲黑人和南俄斯基泰人的最具表现力的描写。

此时的艺术范围已经被大大地拓宽了。裸体女性、野蛮人、老人、婴儿、病人或健康的人、丑陋或美丽的人，甚至还有动物和怪物，这些都是艺术家可以挑战的创作内容，都值得被描绘。在整个希腊化世界，技艺精湛的雕塑家们的创作似乎没有了限制，他们制作了大量的雕像，或精致优雅，或粗糙庸俗。

旧的内容，新的场景

在高卢人及其妻子的雕像问世半个世纪后，也就是大约在公元前180—前150年，阿塔利德人在佩加蒙建造了一座

更加精致的纪念碑。这是一座巨大的祭坛，供奉的是众神之神宙斯，祭坛的底部装饰着众神与巨人作战的戏剧性画面（见第94—95页图）。

浮雕的笔触刻得极深，人物似乎要从背景中一跃而出。隆起的肌肉和扬起的衣袍让我们深刻地感受到了爆发的能量。观者首先看到的关键情节是宙斯（左）正在与三个巨人作战（见第94页），他的衣袍从肩上滑落，强壮的身体显露了出来；而雅典娜（右）转身去解决另一个巨人（见第95页）。那些正在遭受重创的巨人，有的长着蛇腿，有的长着翅膀，还有的是普通人的样子。其中一个巨人倒在宙斯的左侧，呈侧视像；另一个被击倒的巨人跪在右边，呈四分之三的正视像，与宙斯四分之三的正视像相呼应；第三个长着蛇腿的巨人（最右）正在战斗，呈后视像。人物位置的精心安排和姿势变化并不明显，却提升了整体效果。实际上，这种布局参考了公元前5世纪的雅典浮雕。正如我们所见，这件作品还带有其他的古典印记。

雅典娜朝宙斯相反的方向大步走去，并猛地抓住敌人的头发（见第95页）。那个被揪住头发的巨人的翅膀填满了浮雕的上半部分。他痛苦地看着雅典娜，这是公元前4世纪的雕塑家对悲情和戏剧表达进行的首次探索。雅典娜的右边是大地之母盖亚——巨人们的母亲，她从地面升起，痛苦地蹙着眉头，恳求雅典娜放过她的儿子。但雅典娜不为所动；挥舞着翅膀的胜利女神已经知道了结局，她从盖亚的头顶飞过，准备为雅典娜加冕。

—

对过去的伟大作品进行的精彩而富有创意的改造。

—

宙斯和雅典娜——强大的男性天神和女性天神——朝着相反的方向移动，但又回头看向对方，这个占主导地位的

装饰所采用的正是帕特农神庙西侧山形墙中心的构图（虽然人物位置是相反的，见第 54—55 页）。对古代的观者来说，这种视觉引用非常明显。阿塔利德人利用这一点来强调自己是公元前 5 世纪雅典人的文化继承人。这是对过去的伟大作品进行的精彩而富有创意的改造。

对过去作品的利用和滥用

渐渐地，对过去作品的改造变得不再那么有创意，就好像希腊艺术家内心的艺术之火熄灭了一样。公元前 2 世纪下半叶（公元前 150—前 100 年），一尊风格独特的雕塑作品出现了，即著名的《米洛斯的阿佛洛狄忒》（见次页图）。阿佛洛狄忒半披着衣袍，这一形象显然结合了《加普亚的阿佛洛狄忒》（见第 88 页）的半裸姿势，以及波留克列特斯的《尼多斯的阿佛洛狄忒》（见第 86 页左图）的对立平衡构图和面部神态。这种结合是成功的，并使这尊雕像成了经典之作。但相比佩加蒙祭坛上宙斯和雅典娜的雕像（见第 94—95 页），这件作品的模仿痕迹更加明显。

随着时间的推移，艺术家对过去（作品）的依赖越来越严重，而且他们对过去作品的模仿也不再具有创新性。公元前 1 世纪的一个例子（见第 99 页）反映了这种令人失望的倒退。这个雕像组合描绘的是俄瑞斯忒斯和厄勒克特拉，希腊神话中的一对兄妹。这里的俄瑞斯忒斯以公元前 5 世纪初的青年为原型，而厄勒克特拉实际上是公元前 5 世纪末的《维纳斯·吉尼特里克斯》（见第 43 页）的复制品，但细节略有不同——厄勒克特拉的右臂搭在了俄瑞斯忒斯的肩上。此外，人物的衣袍经过调整后，看上去更加得体。事实上，这是一种枯燥乏味的创作，只是将两尊毫无关联的旧雕像组合在了一起。相比之下，《米洛斯的阿佛洛狄忒》就显得生动而富有创造性。

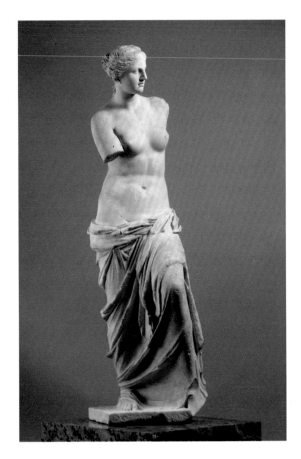

米洛斯的阿佛洛狄忒

约公元前150—前100年
大理石，高202厘米
卢浮宫，巴黎

通过精美设计而呈现对立平
衡的躯干、微转的头部，共
同创造出了美妙的节奏感，
使这尊雕像获得了应有的
关注。

一

像《俄瑞斯忒斯和厄勒克特拉》这类缺乏想象力的
改造，很快就发展成为对过去杰作的精确复制。

一

　　这组雕像没有考虑到空间和深度方面的效果；两个人物
只是沿着同一个平面排列。虽然正视图和后视图是令人满意
的，但侧视图简直一塌糊涂。当时，罗马人延续了一种风气
（也可能是由他们推动的），即靠墙展示雕像，因此许多群像
（甚至是单人雕像）都只为一个视角而设计。

　　像《俄瑞斯忒斯和厄勒克特拉》这类缺乏想象力的改造，

俄瑞斯忒斯和厄勒克特拉

公元前1世纪
大理石，高150厘米
国家考古博物馆，那不勒斯

这组乏味、静态的传统人物雕像
成了古代雕塑的污点。

很快就发展成为对过去杰作的精确复制。这一趋势始于公元前1世纪后期，当时罗马人对希腊艺术的痴迷极大地刺激了这种需求。

此时罗马人已经控制了所有的希腊化王国。他们需要用复制品来装饰和展示。因此，复制品的制作开始在希腊雕塑的经济和技术方面发挥重要作用，而现在作为赞助人的罗马人，则掌握了作品风格的决定权。

关键问题

● 对独立式雕像来说，从不同角度看去都很完美是否重要？

● 借用过去的作品来表达新的观点是否具有创新性？

● 雕塑创作的主题是否存在某些限制？

希腊绘画：

捕捉视觉世界

—

希腊人逐渐学会了如何在绘画中

呈现光线和空间的复杂效果。

—

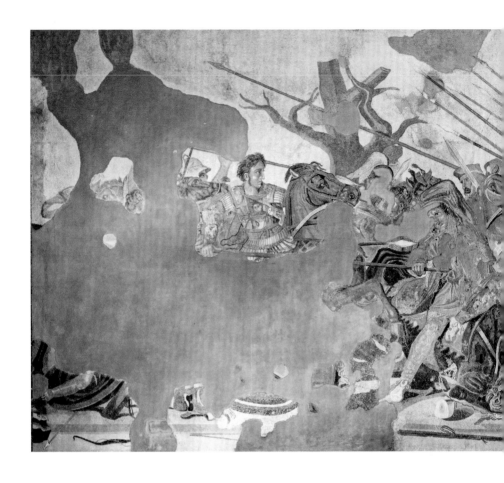

值得称颂的画作是由公元前 4 世纪及之后的著名艺术家们创作的。虽然这些作品在当时备受推崇，但它们就像过去的许多画作一样，早已不复存在。即便如此，我们仍然可以通过一些可靠的马赛克复制品和后来的罗马壁画来了解这一时期的画作，其中甚至还有一件可能出自大师之手的作品。

—

值得称颂的画作是由公元前 4 世纪及之后的

著名艺术家们创作的。

—

亚历山大马赛克

原作可能已是一幅画作，创作于公元前 3 世纪初；复制品创作于公元前 2 世纪末
马赛克，272 厘米×513 厘米
国家考古博物馆，那不勒斯

尽管有部分已被损坏，但这幅优秀的马赛克复制品奇迹般地保留了原作中的许多特征，捕捉到了一场改变世界的冲突的本质。

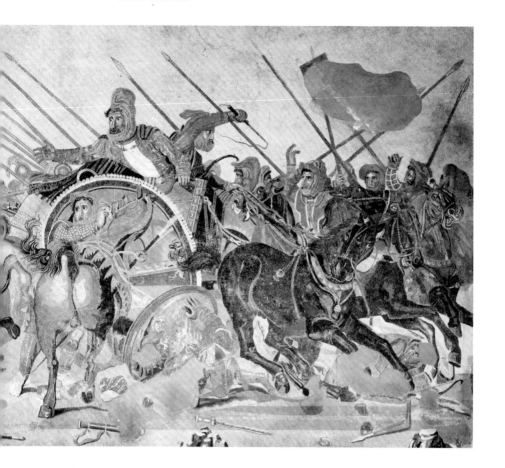

技术的精进

到公元前4世纪末，艺术家使用前缩透视法描绘身体（无论是人类还是马）的能力已经趋于完美。此外，他们还掌握了光影建模的技巧，研究了高光及反射光的效果，探索了情感的表达，并在透视技巧方面打下了基础。

这些成就都可以在一幅罗马时期的马赛克（见上图）——它是公元前3世纪初一幅画作的复制品——中看到。这幅马赛克创作于公元前2世纪末，由于当时有各种颜色的小石块可供使用，所以即使是一幅非常精细的画作也能被复制出来。这幅作品名为《亚历山大马赛克》，复制的是一幅

描绘亚历山大大帝战胜波斯国王大流士三世的画作。

尽管这幅马赛克有部分已被损坏，但我们仍然可以通过残余的部分看到它是如何生动地传达混战的战争场面，同时又突出这一历史事件中的主要人物的。

——

这两个国王在其他人物的头顶上方对峙着，

但谁胜谁负已经不言而喻。

——

亚历山大没有戴头盔，头发随风飘动，他正骑马从左侧气势汹汹地前进。在天空的映衬下，他的头部轮廓清晰可见。他用长矛刺穿了大流士的一名忠臣。这名忠臣当时刚要从马上下来，长矛就刺进了他的身体。将目光转向右边，有一个波斯贵族下了马，正在安抚躁动不安的坐骑。这匹以后方视角描绘的栗色马展现了画家对前缩透视法的非凡运用，马的臀部经过了高光处理，而腿部的阴影则突出了马匹犹豫不定的步伐。与此同时，大流士从战车上回头，并将手怜悯地伸向那些愿意为他赴死的追随者，这一画面展示了希腊人对敌人特有的尊重。大流士的头部、枉然伸出的手也被天空映衬着。他是亚历山大的对手；这两个国王在其他人物的头顶上方对峙着，但谁胜谁负已经不言而喻。

大流士的车夫（在他的右手边）正在用力挥鞭策马，他没有意识到他们即将撞上摔倒在地的战士。虽然这名战士背对着我们，但抛光的盾牌映出了他的脸庞。牵引大流士战车的几匹黑马正向前和向右疾驰。再一次，对高光和前缩透视法的巧妙运用使复杂的排列变得清晰起来。

值得注意的是，用相对粗糙的马赛克技术来表现如此精细的造型和鲜艳的色彩是非常了不起的。有限的色彩范围可能是原画的一个特征。正如作家告诉我们的那样，当时一些画家的调色板上只会出现四种颜色：红色、黄色、黑色和白

哈迪斯绑架珀耳塞福涅

约公元前 340 年
壁画，檐壁高 100 厘米
一号陵墓，维尔吉纳

运笔时的自信、对冲突和情绪的超凡渲染能力，这些都让我们清楚地意识到这幅作品一定出自一位杰出的画家之手。

色——当然还有这些颜色的混合色。

虽然公元前 4 世纪末的画家们的技术成就在马赛克中得到了精彩的展现，但也暴露了他们的局限性。整个事件被安排在一个狭窄的舞台上，仅通过人物的透视缩短和重叠来反映纵深。场景设置也十分随意：地面上的几块岩石和一棵枯树就构成了全部景观。

这幅《亚历山大马赛克》给人留下了深刻印象；伟大艺术家的作品通过马赛克模仿者的技艺得以传播，只是成品效果略有影响。

相比之下，位于马其顿古城维尔吉纳王陵墙壁上的一些画作的直接影响力则是无可比拟的。例如，那幅描绘冥王绑

架谷种女神珀耳塞福涅的画作（见上页图）。女神和她的朋友们正在采花，突然冥王破土而出，把她掳上了战车。通过细节，我们可以看出，冥王非常迫切，头发在空中狂舞着，而他手中的少女躯体娇弱，眼神焦虑，手臂无助地伸展着。笔触的自由和力度、对效果的完美把握、强烈的情感，所有这些都表明这幅画出自一位大师之手。古代流传下来的画作中鲜有类似的作品。

新的主题和场景

维尔吉纳的画作让我们对公元前 4 世纪杰出画家的创作水平有了些许了解，但这种了解非常有限。为了了解更多，我们必须借助作家们的描述或者罗马复制品。

街头音乐家

原作可能是一幅画作，创作于公元前 3 世纪
复制品上有萨摩斯岛的马赛克艺术家迪奥斯库斯里德斯（Dioskourides）的签名，约公元前 100 年
马赛克，41 厘米×43 厘米
国家考古博物馆，那不勒斯

日常的街头景象为艺术家们提供了创作素材。他可以在创作中炫耀自己处理光影下立体人物的能力。

一

适用于绘画的主题范围也扩大了。

一

亚历山大大帝开启征服之路后的一段时期是希腊人的扩张时期，不仅在领土上，在艺术和知识领域也是如此。和雕塑一样，绘画技术得到了很大发展，绘画主题也愈加丰富。早期的绘画主题多围绕神学，偶尔也描绘历史事件，如《亚历山大马赛克》。现在，随着艺术家们对普通人、日常生活和日常物品表现出越来越大的兴趣，适用于绘画的主题范围也扩大了。一位名叫佩莱克斯（Peiraikos）的画家就曾因画过理发店、鞋匠的摊位、驴、食物和其他类似的题材而被称为"杂物画家"。这样的主题无法有道德上的升华，因此很难吸引波吕格诺图斯。可接受主题范围的扩大意味着许多非英雄主题进入了画家的备选库，如日常生活中的小插曲、静物、花卉、动物，以及更常见的人和神。

公元前3世纪末，艺术家们已经可以在平面上创造宛如现实的场景了。这幅精美的马赛克（见对页图）是公元前3世纪一幅画作的复制品，描绘的是一群戴着面具的街头音乐家和一个没有戴面具的男孩。这个男孩可能在乐队里负责不需要发声的部分，也可能只是个旁观者。这些人物造型十分逼真，光线的处理也非常娴熟。注意看手鼓演奏者那落在人行道上后又爬上墙壁的影子，这种处理是多么精确。此外，还有他们闪亮的衣服上那明亮的高光和深深的阴影。人物头顶上方的空间很大，但空间深度被限制在了他们表演的那条窄道上。

古代最著名的马赛克艺术家是公元前2世纪生活在佩加蒙的索索斯（Sosos）。在他的著名作品中，有一幅描绘鸽子饮水的画作。这件作品的罗马复制品（也是马赛克，见次页图）可以让我们感受到这一主题的魅力，同时也让我们意识到以

平凡内容为主题的画作也可以是高雅的。然而，这件复制品丢失了原作最令人称道的一个特征，即当鸽子低头喝水时，水面映出了它的倒影。这一细节虽不起眼，但效果微妙！

　　大约在公元前 2 世纪中叶，艺术家们开始对空间本身产生了浓厚的兴趣。空间不再只是一种用来烘托人和事物的存在。公元前 5 世纪，为悲剧绘制的舞台布景激发了人们对透视法的兴趣。据说画家阿格塔丘斯（Agatharchos）为一出戏剧绘制了一个透视背景，并启发了当代哲学家对这一主题进行理论研究。有人认为透视体系仍然不够严谨，但到了公元前 1 世纪，当罗马画家模仿并改造希腊的透视布景时，透视体系得到了明显的改进。

鸽子饮水

原马赛克可能由佩加蒙的索索斯于公元前 2 世纪创作
罗马复制品，创作于公元前 2—前 1 世纪或前 2 世纪初
马赛克，85 厘米 ×97 厘米
卡匹多利尼博物馆，罗马

将动物作为艺术作品的主题是亚历山大大帝之后拓宽艺术范围的方式之一。静物也被认为是绘画的合适题材。

公元前 1 世纪，罗马出现了一种描绘建筑景观的风尚
（见下图）。这些景观画，无论描绘的是城市、宫殿还是圣地，
里面都没有人。人们猜想这些画作的创作灵感可能来自舞台
布景，舞台布景是不需要画人物的，因为之后演员们会登台
表演。

—

用温暖的红色、明亮的黄色、清透的白色和宁静的蓝色等
颜色来呈现阴影的效果，有助于给人一种纵深感和距离感。

—

在庞贝附近的博斯科雷尔发现的那幅城市景观画（见下
图）就是一个极好的例子。墙内有一扇门紧闭着，这一场景
构成了这幅建筑景观画的前视基准面。越过墙壁，我们可以
瞥见这座城市宜人的景色：右边有一个突出的阳台，左边耸
立着一座封闭的塔楼，中间有两座房子，一架梯子直通向楼

城市景观

M室，位于博斯科雷尔的帕布里
厄斯·法尼厄斯·西尼斯特别墅，
在那不勒斯附近，约公元前50—
前40年
罗马壁画，房间大小为265.4厘
米×334厘米×583.9厘米
大都会艺术博物馆，纽约

这幅城市景观画中的房屋鳞次
栉比。

上的窗户。远处，长长的柱廊一直延伸到右边。画家巧妙地运用温暖的红色、明亮的黄色、清透的白色和宁静的蓝色等颜色来呈现阴影的效果，有助于给人一种纵深感和距离感。但实际上，建筑本身的后退线才是最能产生这种空间感的。

然而，这种透视既不是统一的也不是连续的。每一个元素都被或多或少地缩短了，并没有考虑整体。这种不统一的透视体系意味着无论希腊人创作的建筑景观画多么惊艳，都不可能出现 15 世纪形成的单点透视。虽然有许多学者持这种观点，但也有一些学者对此表示反对。反对者认为，希腊人实际上已经掌握了单点透视法，但一些罗马临摹者没有将他们的成就准确地传达出来。

—

人物在开阔的景观中显得
毫不起眼。

—

虽然建筑的深度可以通过后退线来表示，但景观的深度只能通过颜色随距离的微妙变化和对最远处景观的模糊来暗示，就像我们在《奥德赛风景》（见对页图）中看到的那样。这些作品被认为是希腊原作的罗马复制品，描绘的是《奥德赛》中的情节，但它们与公元前 7 世纪的一幅描绘《奥德赛》中故事的花瓶画（见第 70 页）截然不同。那幅花瓶画中只有人物。

相比之下，在这幅《奥德赛风景》中，人物在开阔的景观中显得毫不起眼。奥德赛的船停泊在骇人的巨石和峭壁左侧。树木被风吹得紧贴着岩石壁，看上去十分危险。站在黑暗洞穴入口处的那三个男人正在同一个提着水壶的女人交谈。画家用熟练敏捷而自信的笔触将这些小小的人物勾勒了出来。但占主导地位的是景观本身，如岩石、洞穴、大海和天空。

—

拉斯忒吕戈涅斯之地

《奥德赛风景》的细节，公元前1
世纪
罗马壁画，150厘米×396厘米
梵蒂冈博物馆，罗马

在这个展现了梦幻景观的神奇画
面中，作为过去希腊艺术主题的
人物显得很不起眼。

静物、风景、肖像和日常生活现在

都成了绘画的主题。

—

现在，绘画和雕塑一样丰富多彩，可以使用所有的媒介
资源。公元前2世纪和前1世纪的画家们已经学会了如何表
现空间和光线，还引入了新的主题。静物、风景、肖像和日
常生活——从深刻的寓言到普通的物品——现在都成了绘
画的主题。希腊人丰富的绘画主题及他们所掌握的技术最终
由罗马人继承。

关键问题

● 一幅画应该反映现实世界吗？

● 对绘画作品来说，美感有多重要？

● 为什么花了这么长时间才找到反映现实世界的方法？

● 如果视觉证据来自现存的罗马作品，人们怎样才能确定这项发明属于希
腊人？

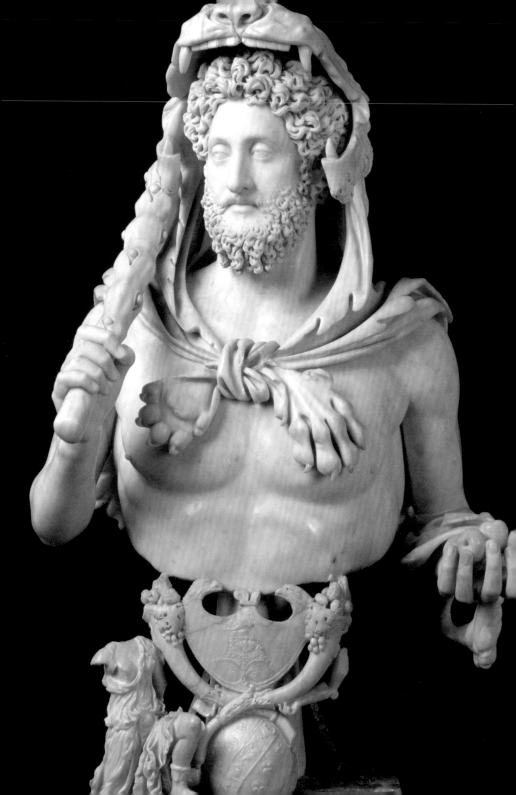

罗马雕塑：基于务实主义的改造

—

为罗马人效力的天才雕塑家们利用希腊艺术家的

成就来满足自己的需求。

—

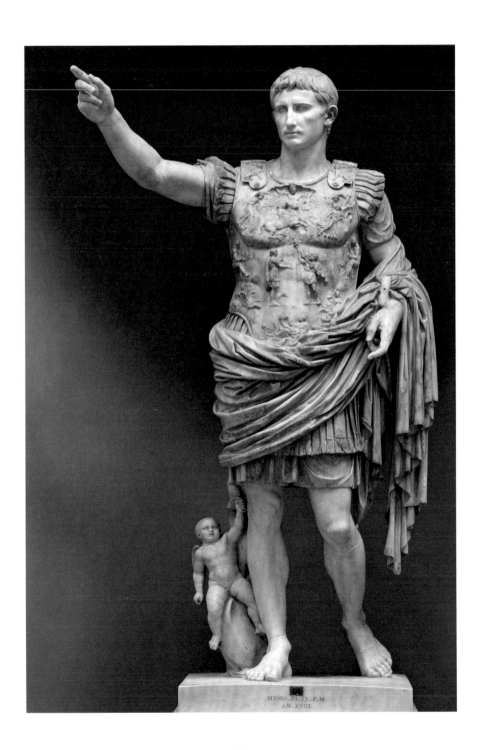

MVNIP. FI .IX. P. M.
AN .XVIII

114

在庞大而强调效率的罗马帝国工作的艺术家们创作了不计其数的雕塑，以满足罗马公共和私人的特殊需求。罗马人对希腊人的成就十分钦佩，而在创作的过程中，他们总是能巧妙地利用这些成就。例如，他们展示了如何在新的环境中使用经典传统，为后世树立了榜样。

—

罗马人总是能巧妙地利用希腊人的成就。

—

虽然罗马人对希腊文化的诸多方面都做出了高度评价，但就个性和传统而言，罗马人与希腊人有很大的不同。希腊人在思想和艺术方面喜欢抽象、泛化的概念，而务实、脚踏实地的罗马人则更喜欢具体、实际的理念。因此，雕塑家们如果想要将希腊艺术中珍贵的元素应用于罗马，他们就必须有足够的创造力。

肖像

希腊的肖像雕塑几乎都是名人，如著名的运动员、诗人、哲学家、将军、统治者和演说家。这类雕塑总是带有一些典型特征来帮助人们辨别人物的身份。而在古罗马时代，社会权贵、画家亲属等但凡有订购途径的人都能拥有自己的肖像雕塑。罗马人希望从肖像雕塑中获得一个特定人物的准确形象。在希腊艺术的影响下，一些为罗马人服务的雕塑家可能会调整肖像雕塑的风格，使其看上去比真实的人物更加美丽，或者更加强壮，但他们从来不会为此牺牲肖像的独特特征，因为他们十分重视独特性。

罗马肖像和希腊形式

罗马帝国第一任皇帝奥古斯都（公元前 31—公元 14 年在位）的这尊肖像雕塑（见对页图）令人印象深刻，它向我

们展示了雕塑家如何机智地应对罗马顾客的要求。

波留克列特斯的《持矛者》（见第 35—37 页）是古典雕塑的巅峰之作，罗马人非常欣赏这一精心设计的姿势所体现的尊贵和自在。因此，之后奥古斯都的肖像大都以此为参照标准，旨在彰显臣民对他权威的尊重，以及对他的风度和统治能力的钦佩。但希腊雕像几乎不可能被当作样本，因为其中有些特征与罗马人的审美相冲突。

—

持矛者被改造成了奥古斯都，经典结构被罗马化了。

—

首先，持矛者是一个理想形象：也许是根据《荷马史诗》中的英雄阿喀琉斯而虚构的，但绝对没有真人原型。这是必须改变的一点。为了呈现奥古斯都的真实样貌，持矛者的头部被尽可能地修改了。然而，整个头部还是相当光滑，以体现《持矛者》的纯粹形式。

其次，持矛者是裸体的。当然，这对于一尊展现英雄形象的希腊雕像来说很正常，而且对于展示和谐的对立平衡至关重要。但这似乎不适合罗马人，尤其是像奥古斯都这样的人物，他自称是古代礼仪和节制传统的守护者。所以雕塑家给这位君主穿上了盔甲，甚至还披上了斗篷。这件盔甲非常合身，在保持体面的同时，身体的线条仍然清晰可见。

最后，持矛者缺乏焦点和方向。罗马皇帝是不会漫无目的地行走的。相反，他应该是直接跟臣民说话，然后发布命令。只需要稍微改变一下持矛者的姿势就可以做到这一点：将头部抬起，稍转，使其目视前方；将右臂抬起，做出发号施令的姿势。因此，通过眼神和手势的调整，奥古斯都仿佛能通过他的人格力量来掌控面前的空间。

像许多其他的罗马雕塑一样，这尊雕像也是靠墙放置的。因此，所有的重点都放在了前视图上。与《持矛者》相

比，这尊雕像的侧面设计不够严谨，背面甚至还没有完全完成。也许这就是这位杰出的雕塑家不介意抬高人物同一侧的肩膀和臀部而破坏波留克列特斯的对立平衡构图的原因。躯干的平衡在某种程度上因为盔甲和斗篷的存在而被弱化了。从正面看，抬起的手臂形成的曲线与另一侧放松的腿部形成了巧妙的呼应。古典雕像的内在平衡和独立节奏已不复存在，但一种彰显皇权的新节奏应运而生。

因此，持矛者被改造成了奥古斯都，经典结构被罗马化了。波留克列特斯的发明被充分地保留下来，赋予了这尊雕像自然主义的特征和尊贵感，而经过调整后，它已经变成了一个符合第一任皇帝气质的形象。这种智慧的妥协是罗马艺

提图斯

约公元80年
大理石，高196厘米
梵蒂冈博物馆，罗马

虽然皇帝提图斯穿着一件宽大的罗马长袍，但雕塑家利用了希腊人的技法，使他长袍下的姿势清晰可见。

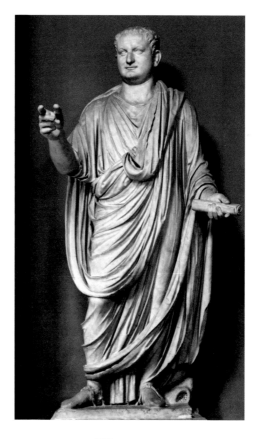

术成就的典型特征。

后来的皇帝提图斯（公元79—81年在位）的肖像似乎更强调了罗马特征（见上页图）。提图斯身穿传统的罗马长袍。这是一种大致呈椭圆形的宽大长袍，垂落出大量褶皱，必须得有相当高的技巧才能将其正确地披挂在身上。这尊雕像的刻画是与众不同的。任何理想化的希腊美都不能表现出这位帝王的自然特征，而且这位天之骄子还出乎意料地拥有令人赞叹的美貌！

罗马人将古典希腊艺术中所蕴含的智慧铭记于心。公元前5世纪，雕塑家发明了用垂坠的衣袍来呈现身体姿势的雕刻技术（比较第43页的《维纳斯·吉尼特里克斯》和第64页与第121页的帕特农神庙檐壁上的雕塑）。这一技术在这里被再次使用。

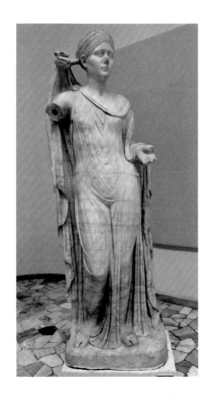

以维纳斯为原型的萨宾娜皇后的肖像雕塑

约公元130年
大理石，高180厘米
考古博物馆，奥斯蒂亚

罗马人经常将当代肖像的头部与古典雕像的身体结合在一起，就像这里，显然这是考虑到整体的意义比不同部分之间的风格冲突更加重要。同一类型的雕像经常被用作不同肖像头部的支撑。有时，由于政治上的权宜之计，肖像的头部会被一个新的头取代。

另一个可以证实希腊思想和形式持续存在的例子是哈德良皇帝（公元 117—138 年在位）的妻子萨宾娜的肖像雕塑（见上页图）。这尊雕像的躯干是公元前 5 世纪末《维纳斯·吉尼特里克斯》的复制品，不过保守的罗马雕塑家将人物赤裸的左胸用衣物遮住了。萨宾娜的头部和这尊古典雕像的结合形成了一个视觉寓言。在罗马神话中，女神维纳斯被认为是罗马人的祖先埃涅阿斯的母亲。因此，萨宾娜的肖像雕塑暗示着她与女神维纳斯一样，与当时的罗马民众有着同样的母性关系。

残暴的康茂德皇帝（公元 180—192 年在位，见下图）的精美雕像也用到了寓言。康茂德身披赫拉克勒斯的狮皮，一只手拿着赫拉克勒斯的大棒，另一只手拿着不朽的金苹果（可以与第 58 页奥林匹亚的宙斯神庙柱间壁上的浮雕作比

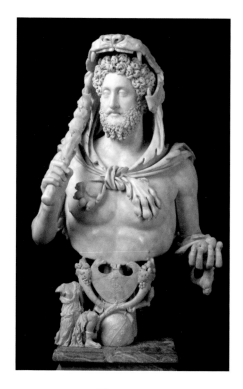

以赫拉克勒斯为原型的康茂德肖像雕塑

公元2世纪末
大理石，高133厘米
卡比托利欧博物馆，罗马

统治者享受自己被视为天神或英雄的感觉。康茂德并不是唯一一将自己塑造成英雄的统治者。

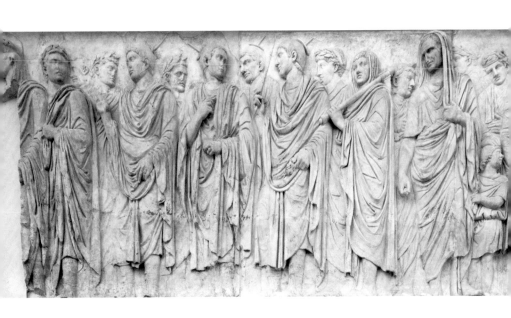

较）。亚历山大大帝曾被描绘成赫拉克勒斯的样子，因为他声称赫拉克勒斯是他家族的创始人，而一些希腊化的国王也效仿了他的做法。500年后，有一位罗马皇帝（康茂德）做了同样的事。

康茂德光滑的皮肤表面被打磨得闪闪发光，与头发和胡须上丰富的光影效果形成了鲜明对比。他沉着冷静，样貌精致，周身散发着一种浑然天成的优越感。打扮成大力神的他正凝视着前方，但这个残酷的统治者是以恐怖的方式扮演英雄的角色。他召集了罗马所有不幸失去双腿的公民，并在这些人的残肢上绑上像蛇一样的装饰，然后让他们用海绵代替石头作为抛掷武器。之后，他在竞技场上无情地杀害这些可怜的民众，并宣称自己就是赫拉克勒斯，正在惩罚那些反抗的巨人。这尊肖像雕塑意义深刻，既表现了皇帝尊贵的身份，也竭力暗示了这位统治者变态的施虐倾向。

游行细节

和平祭坛檐壁的一部分，公元前13—前9年
大理石，高160厘米
和平祭坛，罗马

罗马雕塑家调整了希腊人为帕特农神庙檐壁发明的古典风格，他们通过记录发生在某一天的某场游行，并雕刻出当时最重要的参与者的肖像来迎合罗马人的审美。

有历史意义的浮雕

和罗马肖像雕塑一样，罗马浮雕也反映了罗马人对独特性的追求。其中，最具特色的是具有历史意义的浮雕，被雕刻在为纪念特定事件而建造的纪念碑（祭坛、拱门和柱子）上。希腊建筑雕塑（见第47—65页）通常描绘的是经久不衰的神话故事。即使是帕特农神庙檐壁上的浮雕，虽然本身就具有纪念意义，但缺乏人物和事件的明确性和特殊性，而这对罗马人来说是必要和有意义的特征。

奥古斯都修建的和平祭坛（Ara Pacis，见上页图）反映了罗马人的态度。奥古斯都艺术（参见《第一门奥古斯都》，见第114页）的特点是用希腊造型来展现人物的高贵和优雅，但罗马人的态度才是灵魂。

—

和平祭坛上的雕像是可识别的，

并且事件发生的时间也精确到了具体的日期。

—

祭坛围墙上装饰着丰富的浮雕，其中一些展示了一场游行，这让人想起了帕特农神庙檐壁上的游行（见下图）。衣

游行细节

帕特农神庙檐壁的一部分，约公元前442—前438年
大理石雕，高96厘米
卢浮宫，巴黎

公元前5世纪的雕塑家在作品中展现了一群威严而优雅的女性，这是他们最大的成就之一。

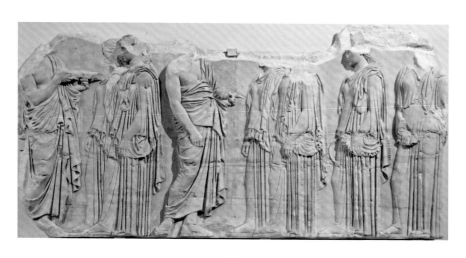

袍褶皱形成的美妙的光影效果、衣袍下清晰的身体曲线、美妙的节奏感，这些都是帕特农神庙檐壁浮雕的特征。但是其中几个头部保存完好的雕像无法确定是谁（见第 64 页），也无法确定事件发生的确切时间。而和平祭坛上的雕像是可识别的，并且事件发生的时间也精确到了具体的日期（公元前 13 年 7 月 4 日），尽管整个雕刻工作在四年后才完成。

参与者和事件的独特性——这是祭坛本身的落成仪式——被着重强调了。走在前面的祭司们戴着特制的尖顶帽子，一个裹着头纱的男人紧随其后，他扛着斧头，准备宰杀祭祀用的牲畜。然后是高大的阿格里帕将军，一个胆小的孩子正紧紧攥着他的衣袍，以上这些都与古典希腊艺术中不明确的表现形式截然不同。

与为奥古斯都雕刻的浮雕和肖像雕塑（见第 114 页；第 120 页）相比，提图斯拱门上的装饰（见对页图）与提图斯的肖像（见第 117 页）一样，似乎都不太依赖古典原型。这部分以"提图斯的士兵搬运来自耶路撒冷的战利品"为主题的浮雕尤其生动。和希腊的雕塑与浮雕一样，罗马的雕塑和浮雕通常也会上色，所以那些从耶路撒冷圣殿掠夺来的金器的浮雕都是镀金的。试想一下，当士兵的束腰外衣被涂上明亮的色彩，金色的烛台（七枝烛台）在深蓝色天空的映衬下闪闪发光时，眼前的游行场景是多么真实！在和平祭坛上的游行浮雕中，大多数人的头部都触及檐壁的顶端，而在这处浮雕中，人物头顶上方还留有大量未被雕刻的空间，这会让观者觉得场景更加自然，人物的活动空间也更加自由。

——

以"提图斯的士兵搬运来自耶路撒冷的战利品"

为主题的浮雕尤其生动。

——

一种完全不同的方法被用在了图拉真纪功柱精美的浅浮雕（见次页图）上，该纪功柱是为了纪念图拉真皇帝（公元98—117年在位）打败达契亚人而建造的。不同于提图斯拱门上生动的视觉现实主义，这里采用的是一种纪实性的、图解性的现实主义，也就是说，正在发生的事情是以一种抽象概念来呈现的，而不是以当时在场的人实际看到的样子来呈现。在概念性的真理和肉眼所见的真相之间，艺术家选择了前者。

—

虽然主题明确，但整个场景缺乏视觉上的逻辑性。

—

耶路撒冷战利品的凯旋游行

提图斯拱门的场景，约公元81年
大理石，高204厘米
罗马广场，罗马

这处浮雕原本的涂色使凯旋游行的场景显得无比生动、逼真。

罗马人被困在了他们自己精心建造的营地内，击退了野蛮的达契亚人的进攻。携带着弓箭和投石器的达契亚轻型武装部队从正面和右侧进攻营地。营地内，戴着头盔的罗马人正从城墙上方向围攻者投掷（武器）。虽然主题明确，但整个场景缺乏视觉上的逻辑性。我们可以直接看到达契亚人，

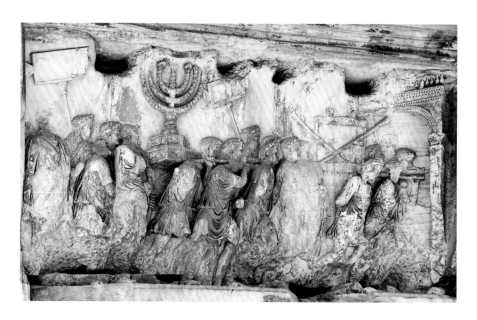

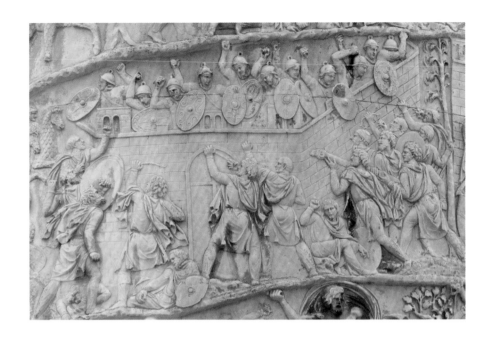

而且营地在上方。营地的围墙低得不可思议，这样艺术家就可以将注意力集中在战斗的士兵身上，毕竟人物的刻画更加有趣。如果试图将所有元素都按照正确的比例展现出来，那么大部分空间必然会被用来描绘巨大而无趣的墙壁，并且人物也会变得非常小。

　　图拉真纪功柱浮雕所使用的概念性（相对于视觉性而言）构图，使艺术家能够通过某种程度的图式化来清晰地展示复杂的情节。这似乎与我们在希腊艺术作品中看到的东西截然不同，因为希腊艺术强调视觉逻辑和呈现内容的一致。然而，即使在图拉真纪功柱具有独创性的精美浮雕中，也致敬了希腊艺术的声誉和权威性。在构成达契亚战争的两场战役的衔接部分是胜利女神像（见对页图），她正将图拉真的胜利铭刻在盾牌上。她的样子是不是似曾相识？没错，她就是备受喜爱的《加普亚的阿佛洛狄忒》（见第 88 页），只不过这里的阿佛洛狄忒穿上了衣服，还长着一对翅膀。

罗马人在营地内被蛮族袭击

图拉真纪功柱上的浮雕，公元
113 年
大理石，叙事带高约 100 厘米
图拉真纪功柱，罗马

为了描绘图拉真在达契亚战争期间发生的一场激烈战斗的场景，罗马艺术家直接牺牲了字面意义上的现实主义和连贯的视角，而是以鸟瞰图与人物的正视图相结合的方式来确保冲突的明确性。

图拉真纪功柱建成不到一个世纪后，另一根装饰有浮雕的纪念柱被竖立起来，这是为了纪念马可·奥勒留皇帝（公元 161—180 年在位，见次页图）。在马可·奥勒留的儿子康茂德统治期间（公元 180—192 年），这根纪念柱的建造工作一直在进行。与康茂德的肖像雕塑（见第 119 页）一样，这根柱子上的雕刻内容发人深省；相较于图拉真纪功柱，这里的场景更具感染力和表现力。代表性的场景是对野蛮人的一场屠杀。在上方位置，全副武装、咄咄逼人的罗马人与手无寸铁、绝望无助的蛮族形成了一种强烈而残酷的对比。此刻，罗马勇士正在无情地刺杀蛮族，而蛮族苦求无用，相继倒在了罗马人的刀下。中间偏右的那个男人双手被束缚

在盾牌上书写的胜利女神

图拉真纪功柱浮雕上的场景，公元 113 年
石膏模型，原作为大理石雕像，高约 100 厘米
罗马文明博物馆，罗马

罗马人为了表明自己的观点，随心所欲地借鉴希腊原型。正如此处，他们改造了公元前 4 世纪阿佛洛狄忒式的形象，以告知世人图拉真取得了两次战役第一阶段的胜利。

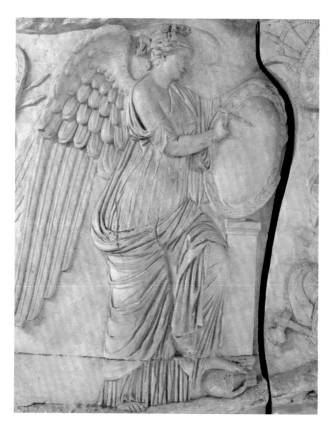

在背后，惊恐地尖叫着，这一细节精准地捕捉到了当时的紧张氛围。

　　这根纪念柱上的浮雕比图拉真纪功柱（见第 124 页；第 125 页）上的要雕刻得更深，造型上的微妙性和绘画的准确性同样存在不足（注意看左边罗马人的腿和身体比例有多不自然）。虽然纪念柱上的雕刻极具表现力，却不如康茂德的肖像雕塑那样拥有流畅的技巧。当时的罗马帝国国难当头，不管是民众还是雕塑家，精神都饱受折磨。这件作品预示了公元 3 世纪大多数雕塑（肖像雕塑除外）的典型特征：风格瓦解和技术退步。

屠杀蛮族俘虏

马可·奥勒留纪功柱上的浮雕，
公元 180—93 年
大理石，叙事带高约 130 厘米
马可·奥勒留纪功柱，罗马

这一场景所带来的情感冲击弥补了雕刻技术上的不足。

满足个人需求的浮雕创作

在公元 225 年之后，为满足国家需求而制作的官方雕塑少之又少；政府要操心的事情太多了，已经无暇顾及纪念碑的建造。公元 235—284 年，夺权之争无休无止，有 20 多位皇帝相继掌权。而在这些皇帝中，只有一位是自然死亡的。此外，内战频发之际，罗马帝国的边境又遭蛮族侵犯。

民生艰难，许多人希望来世能过上幸福的生活，于是那些能负担得起的民众便开始订购装饰有精美雕刻的棺材（石棺）来安葬他们的尸体。石棺葬这一风尚在公元 2 世纪中叶之前就已经形成，后在公元 3 世纪罗马帝国的动荡时期取得了巨大发展。石棺雕塑和肖像雕塑几乎是当时唯一的雕塑创作。

石棺上的浮雕装饰有很多不同的主题，有时是希腊神话、罗马战争或死者生命中的重要事件，有时也可能是季节的象征、酒神狂欢的场景，或是郁郁葱葱的悬挂花环。

尽管这些石棺中只有少数是杰作，但它们对艺术史来说十分重要，因为它们中有许多从古代幸存了下来，并在文艺复兴时期重现于世。当时这些石棺备受瞩目，成为众多艺术家的重要灵感来源。

一具在文艺复兴时期备受赞赏的、制作于公元 3 世纪末的石棺上的浮雕装饰（见第 128—129 页），描绘的是阿喀琉斯与彭忒西勒亚的故事。彭忒西勒亚是亚马孙女战士们的女王，这是一群传奇的女战士。在希腊神话中，亚马孙人是特洛伊人的盟友，当希腊人进攻特洛伊时，她们与特洛伊人一起并肩作战。阿喀琉斯是希腊最强大的英雄，他与亚马孙女王展开决斗，并杀死了她。然而，这场胜利毫无意义，因为亚马孙女王死后，阿喀琉斯意识到自己已经爱上了她。

阿喀琉斯位于石棺的中心位置，他怀中抱着早已没有了生命迹象的彭忒西勒亚。他们周围的战斗仍在继续。石棺从上到下布满了男战士、女战士，以及他们的马匹。这些人物

有的很小，有的和阿喀琉斯差不多大。左右两侧各有一个正准备逃跑的亚马孙女战士（人物比例较大），并转头看向后方。这两人互为镜像。这种形式上的对称与战斗的混乱场景是如此不一致，因此我们猜测这具石棺当初的设计原则是以装饰为目的。艺术家认为，中心画面已经完全能够传递故事的主旨，所以其他人物的创作是为了填满空间。而为了使整个浮雕面板能呈现出光影交错的效果，他根据需要缩小或放大了这些不重要的人物。这位艺术家对创作一个逼真的自然主义场景或讲述一个生动的故事不感兴趣，他追求的是创作一个整体的装饰图案，这与1000年前希腊艺术家立志于绘制出装饰有几何图案的花瓶画（见第68页）的美学

以阿喀琉斯和彭忒西勒亚为中心的希腊人与亚马孙人之战

石棺，公元3世纪末
大理石，高117厘米
梵蒂冈博物馆，罗马

在这个神话故事中，中心人物阿喀琉斯和彭忒西勒亚实际上是一个男人和他妻子的肖像。因此，这两个人物与其他所有理想化的、特征较不明确的人物完全不同。

目标大同小异。

　　大多数罗马雕塑的创作是为了满足罗马人的需求，即创作一尊雕像来代表特定的人物及事件。在此过程中，杰出的肖像雕塑和纪念性浮雕便诞生了。与此同时，罗马人对希腊艺术的欣赏还表现在对希腊著名雕像的复制和对希腊艺术进行巧妙的改造以适应罗马特有的题材上。这是艺术家们从古典传统中汲取灵感的早期例子，一直延续至今。

关键问题

● 肖像雕塑是应该切实地反映人物的样貌特征，还是应该展现人物的性格？

● 罗马人借鉴希腊的艺术形式是因为懒惰吗？

● 你认为历史浮雕是装饰公共纪念碑的绝佳选择吗？

● 你认为纪念历史事件的最佳方式是什么？

罗马绘画：将艺术用于装饰

—

幸存于世的大量罗马绘画向我们揭示了
房间装饰的不同组织方式。

—

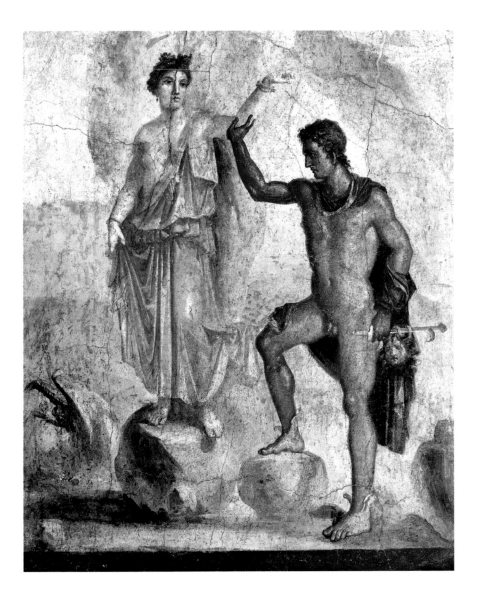

珀耳修斯与安德洛墨达

来自庞贝，可能是尼基亚斯画作
的临摹版本，约公元前 340 年
罗马壁画，高 106 厘米
国家考古博物馆，那不勒斯

这幅罗马画作中人物的雕像特征
表明其来自一幅公元前 4 世纪的
希腊画作。在这一时期，著名艺
术家创作的木板画备受推崇。大
多数被带到罗马的木板画要么供
奉在寺庙或公共场所，要么被富
人占为己有。复制品在普通家庭
中非常受欢迎，所以庞贝出现了
很多同类型的画作。

罗马人对希腊绘画的赞赏不亚于他们对希腊雕塑的赞赏。那些有经济能力的人想方设法获得希腊"早期绘画大师"的原作，而其他人则退而求其次，委托画家为他们临摹那些传世之作。对页和下图的壁画就是两个例子。根据画家的能力和赞助人的要求，单个人物、群像甚至是整幅作品都可以被复制、改造、破坏或美化。

无论这样的希腊遗产多么令人兴奋，都只是繁复的罗马墙壁装饰的一部分。虽然大多数希腊木板画已经丢失，但大量的罗马壁画幸存了下来。其中的大部分来自庞贝古城和赫库兰尼姆古城内的私人住宅或公共建筑的墙壁，这两个时尚的行省城镇于公元 79 年维苏威火山爆发时被掩埋。此外，在罗马的住宅区和其他地方也发现了一些画作。这表明罗马人似乎比希腊人更喜欢用壁画装饰房屋。当然，在某种程度上，这种推断部分是基于壁画的保存情况得出的。

珀耳修斯与安德洛墨达

来自庞贝，可能是尼基亚斯画作的临摹版本，约公元前 340 年
罗马壁画，110.5厘米×103厘米
国家考古博物馆，那不勒斯

罗马画家对希腊原型进行了修改，采用了较多的印象派风格，并在最左边的位置添加了两个人物。罗马的壁画家可能主要是根据样本进行创作，他们可以随心所欲地根据当时的审美和所装饰房间的格局来调整他们的参考样本。

这些丰富的画作给人的印象通常是迷人的，有些看上去十分精美，有些则笔触仓促潦草，偶尔还有一些完全是粗制滥造的。

罗马的墙壁是如何装饰的

由于有许多完整的墙壁被保存下来，所以我们得以对当时墙壁装饰的整体方案、单一元素有所了解，并且随着时间的推移，我们还可以了解到引起这些设计方案变化的审美变化。

罗马人最初用公元前 2 世纪地中海地区居民普遍采用的方式来装饰他们的墙壁——根本称不上绘画。他们只是把石膏简单地涂抹在墙上，使其看起来像不同种类的大理石板。实际上，这样做是为了让整面墙看起来像是用昂贵的外国大理石板——这类大理石板一般被用来装饰宫殿——装饰的。

M室

博斯科雷尔的帕布里厄斯·法尼厄斯·西尼斯特别墅，在那不勒斯附近，约公元前50—前40年罗马壁画，房间大小为265.4厘米×334厘米×583.9厘米大都会艺术博物馆，纽约

这个小房间壁画的透视布局让观赏者可以在门的位置获得最佳视野。

—

这种制造视觉错觉的想法一经提出，

就造成了翻天覆地的变化。

—

大约在公元前 1 世纪初，罗马的一些室内装修设计师发现，他们大可不必费心思用突出的石膏块来创造三维的视觉效果，因为逼真的壁画可以产生同样的效果。

这种制造视觉错觉的想法一经提出，就造成了翻天覆地的变化。如果一个人可以画出突出的石块的错觉，那为什么不能画出突出的打开的窗户、远处的风景、人、动物、鸟或花园的错觉？

因此，一种全新的墙面装饰风格就这么诞生了。这是罗马人自创的。墙上的画作似乎使房间变得更开阔了，甚至打破了房间的局限性。有时矮护墙上画着柱廊，人们可以通过

秘密仪式的一部分

神秘庄园，公元前 1 世纪中叶
罗马壁画，人物檐壁高 162 厘米
庞贝，那不勒斯附近

这个房间的三面墙（甚至还有门两侧的墙壁）都装饰着令人印象深刻的大型人物，他们正在举行与酒神狄俄尼索斯有关的仪式。

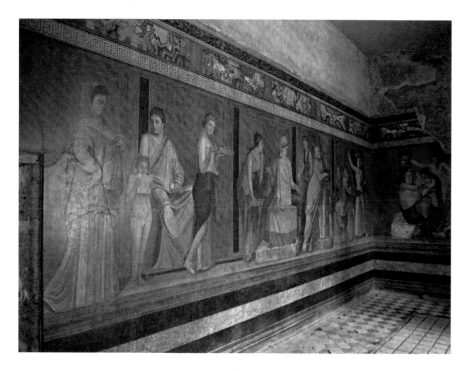

它看到远处的景色（见第 134 页）；有时矮护墙被装饰成一个平台，上面的人物或站或坐（见上页图）；有时矮护墙上方的整个空间都被虚幻地打开了，人们似乎在远眺一座迷人的花园，就好像没有墙一样（见次页图）。这些幻觉通常是合理和自然的，给人一种空间延伸的错觉。而且令人欣喜的是，它们还各不相同。

　　博斯科雷尔（庞贝附近）一栋别墅内的一个小房间里的壁画采用的就是这种风格，主要描绘的是建筑景观（见

花园场景的一部分

第一门的利维亚别墅，约公元前 20 年
罗马壁画，高 200 厘米
泰尔梅国家博物馆，罗马

一间地下室的墙上画着一座美丽的花园，可能是为了让用餐者在酷暑中感受到一丝清凉。

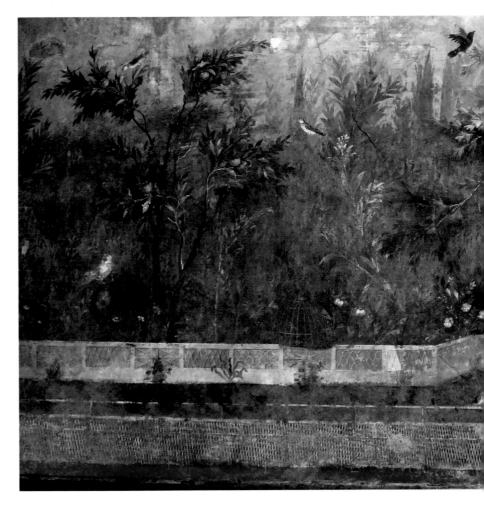

第 134 页）。墙壁最下方，也就是墙裙的位置，装饰着非常简单的条纹和仿大理石板。这一部分的墙壁很容易被家具遮挡，或在清洁地面时被损坏。墙裙上方画了一个窗台，上面立着几根红色的柱子。柱子之间是对称的城市街道景观（其中一处景观在第 109 页上有说明），位于一处封闭场所的两侧。后墙上的墙裙上方有一幅田园牧歌般的风景画。虽然有很多形式上的对称，但这些狭长的街景似乎完全有可能实现，即使大多数（即使不是全部）场景可能来自希腊原型。

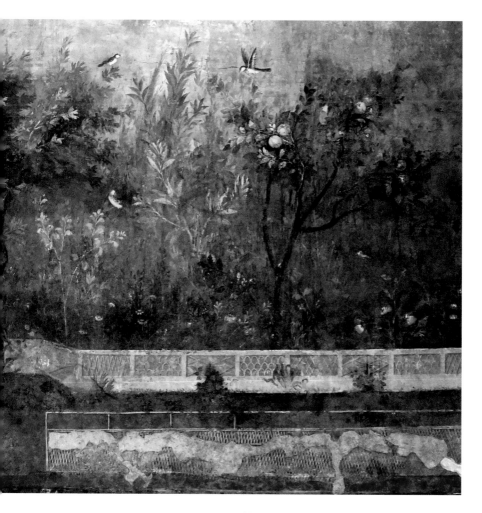

有时，房间视觉错觉上的延伸并没有那么远（见第138页）。在庞贝著名的神秘庄园中，墙壁底部的处理方式与博斯科雷尔的小房间相同，但这里的平台上没有柱子和远处的风景，而是一些巨大的人物，他们站在一面深红色的墙壁前，正在举行与酒神崇拜有关的仪式。这些逼真的、接近真人大小的人物似乎是真实存在且相互关联的——甚至以一种非同寻常的方式存在于整个房间。另外，有些壁画会让人觉得墙面似乎是敞开的，可以透过它看到远处的花园（见第136—137页）。

潮流变化

这种视觉上合乎逻辑且看似合理的风格在大约公元前1世纪的最后十年开始黯然失色，于是那些由见多识广的人士赞助的艺术家便开始寻找不同的解决方案。而此时，一种新的墙面装饰风格应运而生。这种风格强调了墙壁的平面封闭性，更乐于描绘精致、优雅的细节，并直截了当地拒绝了一切理性的、符合逻辑的表象。

—

这个亮着光的浮动景观突出了黑色墙面的空间模糊性。

—

博斯科雷尔一栋属于皇室成员的别墅内的一幅壁画就是一个极佳的例子，这幅壁画可能展现了当时罗马人最考究、最时新的审美。墙裙的上方描绘有一个极其狭窄且逼真的窗台，上面立着两对细得不可思议的柱子。外侧的柱子看上去更牢固些，支撑着一面精致的山墙，珍珠和宝石仿佛从上面垂落了下来。这是属于珠宝商的一类建筑：华丽、奇妙、精致。内部的柱子支撑着一根纤细的檐壁，看上去就像一条精心绣制的丝带。

—

这处景观以一种诙谐的方式扼杀了一切理性分析的尝试。

有小型浮动景观的黑墙

来自博斯科特雷卡斯的皇家别
墅，在那不勒斯附近，公元前1
世纪末
罗马壁画，233.1厘米×114.3
厘米
大都会艺术博物馆，纽约

黑色的墙壁并不能从视觉上定义
房间的边界，而是让它们变得不
确定了。这种感觉就像一个人在
一个漆黑的夜晚无法感受到周围
的界限一样。

墙壁的其余部分（除了墙裙）都被涂成了黑色（见下
图）。这样的黑色背景既可以被解释为平面和有限的，也可
以被解释为深邃和广阔的。墙的中心位置有一处小型景观
（见次页图），颇具立体效果——对光线的巧妙处理给人一种
强烈的纵深感——但它以一种最不可能的方式飘浮在空中。
这个亮着光的浮动景观突出了黑色墙面的空间模糊性，并以
一种诙谐的方式扼杀了一切理性分析的尝试。

此外，有些壁画以神话故事为中心，周围装饰着令人难以置信的精致框架；还有一些壁画是由超薄的建筑构件组成的虚构街景。这些涂有大面积纯色的墙壁，结合视觉上逗趣的装饰元素，与过去看似合理且令人信服的风格形成了鲜明对比。

审美的另一个变化

公元62年，庞贝发生了一次大地震，许多房屋不得不重新装修，但当时的大多数人已经厌倦了以前那种极度精致的风格。再一次，他们想利用绘画创造出空间错觉，使原本狭窄的房间变得更加开阔。他们还雄心勃勃地想要将之前的两种风格合二为一，使作品既具有舒适的空间感，又别致优雅。

—

这幅戏剧性的景观画所呈现的效果与后期的巴洛克绘画不相上下。

—

庞贝维蒂之家的一个房间很好地展示了这种综合风格（见下图及第 143 页）。每一面墙的中央都有一幅用红色面板框住的方形画作（可能是希腊作品的临摹版本）。在红色面板的两侧和上方，墙壁似乎是敞开的，因为可以看到远处的风景。这种延伸的景观极具戏剧性，与早期风格中的日常景观完全不同。侧壁的处理方式与后墙相同，但由于侧壁较长，所以还有空间放置一个额外的白色面板（见第 143 页）。这个面板被描绘得看上去就像一堵装饰有精致边框的平面墙，中间的两个人物以一种不可思议的方式飘浮着，就像黑墙上的那个场景一样（见第 139 页），既可以解释为空旷的空间，也可以解释为房间墙壁的物理界限。

从这个房间我们大致可以看出庞贝城的总体绘画水平：格调轻松，但不是特别精细。中心画面是时兴的主题，可能

赫拉面前的伊克西翁

伊克西翁房间壁画的细节
维蒂之家，公元50—75年
罗马壁画，庞贝，那不勒斯附近

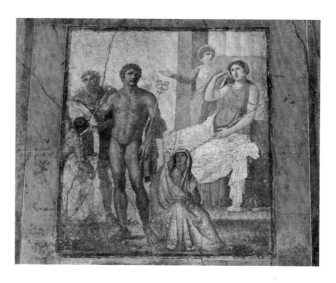

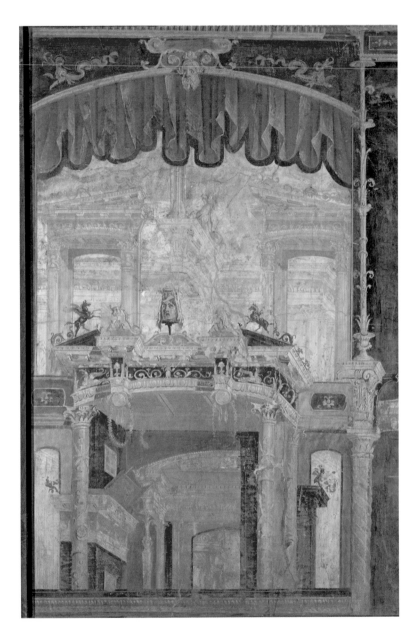

戏剧/建筑装饰木板画

来自赫库兰尼姆，那不勒斯附近，
公元1世纪
壁画，170厘米×185厘米
国家考古博物馆，那不勒斯

这间房屋在维苏威火山爆发时被
部分毁坏，里面这幅装饰画凭借
令人惊叹的色调渐变和生动的戏
剧视角成为幸存下来的最精彩的
作品之一。

借鉴了希腊样式，也有可能是从样书上选择的。侧面的壁画以戏剧性的视角来达到华丽的效果。

这是一幅更加精美的画作的一部分（见对页图），来自赫库兰尼姆的另一栋房屋。巧妙的结构、明确的色调范围和精湛的技巧，使这幅戏剧性的景观画所呈现的效果与 16 世纪著名的巴洛克绘画不相上下。从透视图所暗示的角度来看，这部分景观图一定是位于左边墙面的较高处——和维蒂之家的布局一样（见第 141 页图和下图）。因为当画家装饰整个房间时，他们会根据站在门口的人看到的样子来设计每面墙的透视图。

幸存下来的大量罗马画作使我们对罗马人想象力的自由和多样性产生了深刻的印象，他们汲取了各种灵感。以希腊杰作为内容的中心框架"绘画"被融入不断变化且富有想象力的装饰场景之中。

伊克西翁房间的两面墙

维蒂之家，公元 50—75 年
罗马壁画，庞贝，那不勒斯附近

一面侧壁和部分后墙的细节显露了画家矛盾的想法：他希望某部分空间是开放的，而另一部分空间是平面和封闭的。

一幅完全属于罗马风格的画作

有些画作似乎完全没有受到希腊影响，比如这幅生动地描绘了庞贝圆形剧场骚乱的作品（见对页图）。这是一个真实的事件：公元59年，庞贝人与来自附近城市诺切拉的游客发生了冲突。这次冲突的激烈程度是如此大，以至于皇帝下令将圆形剧场关闭十年。这幅作品主题的选择非常罗马化，同样也是以视觉上不合乎逻辑，但智力上清晰易懂的方式来展现骚乱的。从鸟瞰图中我们可以看到圆形剧场的椭圆形内部；剧场里的人物比例很大，且呈正视图。剧场外观也是简洁的正视图。前面的大三角形是楼梯的支撑，而楼梯从顶部通向里面的观众席。为了让观众能看到台阶，画家故意把楼梯向外翻转了。实际上，这个角度只能看到剧场的外部，绝对看不到内部的楼梯。整幅作品让我们联想到了图拉真纪功柱上的部分装饰（见第124页）。

公元79年，维苏威火山爆发，湮没了庞贝和赫库兰尼姆，但画家们没有停止创作。在整个罗马帝国，人们仍在用壁画来装饰墙面，直到人们逐渐开始采用不同类型的房屋装饰。但是，后来的壁画很少能够达到早期壁画的品质，且数量也少了很多。

关键问题

● 墙面装饰是否应该打破视觉上的空间局限性？

● 如果房间里的光线完全来自房门，那么应该如何设计墙面装饰？

● 以"早期绘画大师的作品"作为房间装饰的核心内容是明智的选择吗？

对页图：
圆形剧场的骚乱

公元1世纪
罗马壁画，高195厘米
国家考古博物馆，那不勒斯

为了让整个事件更容易理解，罗马画家从不同的视角展现了整个场景的各种特征，每一个视角都能最大程度地揭示某一特征：剧场的鸟瞰图，剧场外部的正视图，甚至还能看到顶部观众席上完全展开的遮阳篷。

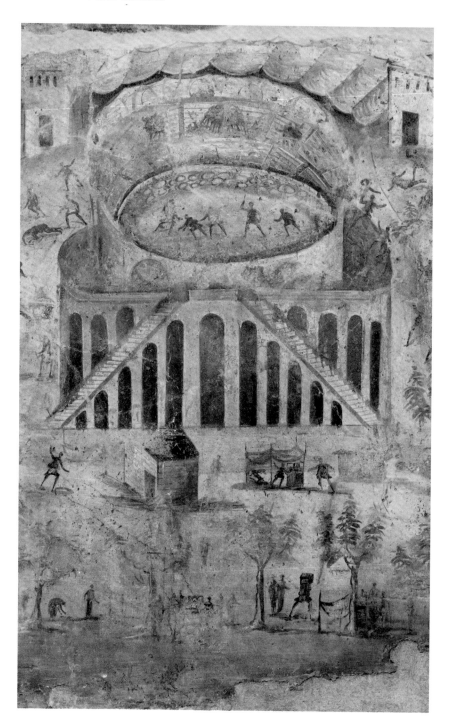

罗马帝国艺术：百花齐放

—

罗马帝国疆域辽阔，
其民族和传统的多样性与之相匹配。

—

庞大的罗马帝国由许多不同的民族组成，他们有着不同的传统。人民、思想甚至神话传说都可以自由地从帝国的一端传播到另一端。

罗马帝国内的希腊神话

早在罗马帝国建立之前，罗马文化就已经吸收了包括希腊神话在内的诸多希腊文化。数百年间，只要有罗马人生活的地方，就会有关于希腊神话的绘画（见第132—133页），如石棺（见第128—129页）和马赛克（见对页图；第151页）。

其中，特别流行的一则神话故事是：在吕科墨得斯的女儿中找出阿喀琉斯。

在这则故事中，英雄阿喀琉斯还是少年。他的母亲担心他被征召参加特洛伊之战，就把阿喀琉斯伪装成少女，藏进了吕科墨得斯的15个女儿中。为了远征特洛伊人，希腊人正集结部队。他们知道阿喀琉斯就藏在其中，还知道他注定会成为一名伟大的战士，所以他们急切地想要招募阿喀琉斯。问题是，如何在不冒犯别人的情况下，从一群女孩中找到还没长胡子的少年。

—

罗马文化吸收了包括希腊神话在内的诸多希腊文化。

—

聪明的奥德修斯设下圈套：他和另一个希腊人乔装成商人来到吕科墨得斯的宫廷。他们拿出许多女孩会喜欢的物品，以及矛、盾和剑这类只适合战士用的装备。

女孩们都来挑选货物了，当然身穿漂亮衣服的阿喀琉斯也在其中，但他们无法将其辨认出来。奥德修斯接下来的表现彰显了他卓越的智慧：他让一个小号手吹响战斗号角。女孩们顿时吓得惊慌失措，而阿喀琉斯不自觉地流露出本性，立刻拿起武器，因此暴露了自己——奥德修斯没有让任何人

感到尴尬。

罗马人非常喜欢"在吕科墨得斯的女儿中找出阿喀琉斯"这一场景，因此它常被画在墙上或用来装饰石棺，还出现在了约 12 个现存的马赛克中。部分作品反映出了从同一模板中衍生出来的特征，部分作品则展示了单独的变体。

—

罗马艺术家很可能已经意识到，

裸体女性和男扮女装男性形象的并置

能让人产生愉悦的刺激感。

—

在庞贝发现的一幅马赛克（见第 148 页）中，站在中间的阿喀琉斯依然是女孩的打扮，他一只手持盾，另一只手握剑。设下圈套的奥德修斯正从右边靠近，而阿喀琉斯则转身看向左边那个露出惊讶表情的女孩。这个女孩因太过激动，衣服都从肩膀上滑落了。她并不是因为得知阿喀琉斯的身份而感到惊讶，而是因为她怀了阿喀琉斯的孩子。她害怕的是阿喀琉斯的身份被识破后所导致的后果。这位罗马艺术家很可能已经意识到，裸体女性和男扮女装男性形象的并置能让人产生愉悦的刺激感。

另一幅来自泽乌玛的马赛克（见对页图）要精致得多。故事发生在一座富丽堂皇的宫殿中，柱子和其他建筑特征明确了这一背景。画面中人物的情绪异常激动：阿喀琉斯右手握着长矛，由于动作幅度过大，他露出了半边的胸脯；而当他大步向前时，又露出了一条富有男子气概的腿。阿喀琉斯把盾牌套在左手臂，似乎已经做好了战斗的准备。右边的奥德修斯避开举起的盾牌，而阿喀琉斯的情人衣着得体，正试图阻止阿喀琉斯，那厚重的衣袍此刻也已被甩到身后。受惊的国王吕科墨得斯冲到了左边，他的几个女儿躲在主要人物的后方。

在吕科墨得斯的女儿中找出阿喀琉斯

公元3世纪上半叶
马赛克，175厘米×171厘米
泽乌玛马赛克博物馆，加济安泰普

这幅精致的马赛克将神话故事设定在一个精心设计的建筑背景中。宫殿里有许多女孩，阿喀琉斯就躲在这些女孩中间。

—

这些马赛克作品各不相同，每一件都有其独特之处。

—

这只是在西班牙、北非、塞浦路斯和巴尔米拉等地发现的众多描绘这一神话故事的马赛克中的两幅。有些作品只涉及故事中的主要人物，如庞贝的那幅作品；有些作品则包含了众多人物，场景设置也相当复杂，如泽乌玛的这幅作品，甚至还有小号手——正是因为他吹响了战斗号角，阿喀琉斯才会进入战备状态。这些马赛克作品各不相同，每一件都有其独特之处。其实，这则神话故事本身并没有特别重要的意义，但它揭示了一个事实，即这类故事是整个罗马帝国流行的大众文化元素之一。

非罗马民族传统

虽然罗马文化遍布整个帝国，但各种各样的民族传统偶尔会与罗马文化结合，产生一些新的东西。例如，罗马帝国时期埃及的木乃伊肖像。当逝者被制成木乃伊后，这些代表他们的庄严而美丽的画像就会被放置在木乃伊的脸上。当然，埃及人早在远古时期就开始尝试制作木乃伊，甚至在埃及被征服后，亚历山大大帝和罗马人都没有摒弃这一传统。当入侵者与当地妇女结婚后，不仅人种开始变得混杂，艺术也相互融合了。

经过几个世纪的发展后，自然主义风格已趋于成熟。因此，许多画像看上去栩栩如生。以对页这幅作品为例，眼睛、鼻子和下唇处的白色高光，鼻侧和下巴下方的阴影，以及面部和颈部的精致造型，让人联想到一个沐浴在阳光下的立体形象。

—

呈现的效果与油画非常相似。

—

这幅肖像是用"蜡画法"绘制在木板上的，在这一技术

对页图：
木乃伊肖像

约公元160—170年
椴木蜡画，带金箔，44.4厘米×16厘米
大英博物馆，伦敦

这幅美丽的肖像采用了希腊画家创造的所有现实主义技巧。在古埃及传统中，这是木乃伊的一部分。

中，熔化（或乳化）后的蜂蜡被用作黏合颜料的介质，呈现的效果与油画非常相似。

古典时期的大多数木板画都是画在木头上的，而在潮湿的气候环境中，木头很容易分解，画作也就随之消失了。由于埃及的气候十分干燥，木材不易腐烂，因此许多木乃伊肖像画得以幸存下来。许多画像，如这幅（尽管它是为了一个非罗马的目的而创作的），以其引人入胜的特质和微妙的色彩和谐而闻名，是罗马肖像画所能达到的高度的宝贵证据。

在罗马帝国所包含的庞大而多样的民族中，有些民族的传统习俗与当时的主流文化明显不同。但只要这些习俗不妨碍罗马帝国的有效运作，罗马人就可以非常包容，甚至愿意对这些传统习俗做出让步。

到罗马人掌权时，犹太人不再只集中在耶路撒冷周围的地区，而是分散在地中海各地，甚至到达了罗马帝国边界之外的美索不达米亚东部。在某些地方，犹太人聚集在一起形成了一个独特的少数族群，他们偶尔会遭到其他族群的侵扰。当冲突爆发，需要罗马人介入调解时，只要不威胁到罗马的权威，罗马人通常会保护犹太人举行宗教仪式的权利，甚至还免除了他们直接供奉皇帝的义务，并允许他们在耶路撒冷的圣殿中代表皇帝进行祭祀。

公元 70 年，罗马人围攻耶路撒冷城中的犹太起义军，耶路撒冷被夷为平地，圣殿被毁（见第 123 页）；公元 2 世纪，罗马当局镇压犹太人的两次起义，数千人因之丧命。即便如此，罗马人坚持地区问题在地区内解决。起义被镇压后，罗马人仍然对分散在帝国各地的犹太人持包容的态度。

烛台图示（见第156页）

—

萨迪斯的犹太人才能够建造一座巨大而令人震撼的犹太教堂，
其规模令 20 世纪的发掘者都感到震惊。

—

到公元 4 世纪，一个相当大的犹太族群已在萨迪斯（位于土耳其西部）生活了数百年。由于没有被卷入反对罗马当局的斗争，这个族群几乎不受干扰地繁荣发展着。因此，萨迪斯的犹太人才能够建造一座巨大而令人震撼的犹太教堂，其规模令 20 世纪的发掘者都感到震惊。许多富裕的犹太人都为犹太教堂的日常维护做出了贡献。他们更多地用希腊语（帝国这一地区的当地语）而不是希伯来语或拉丁语来交流。

—

罗马人的技术也被不同的少数民族所使用。

—

公元 4 世纪，一个名叫苏格拉底的人捐赠了一个巨大的大理石烛台（见对页图）。我们可以看到，保存下来的部分烛台上雕刻着镂空的花卉图案，展现了匠人非凡的雕刻技艺（由复原图可知这个烛台最初有多么复杂和精致）。这件精美的物品具有犹太人艺术的典型特征（对比第 123 页的那幅作品，上面描绘了从耶路撒冷圣殿掠夺来的金色烛台），它说明了为众多罗马古迹增光添彩的精美石雕技术是如何被这个庞大的多民族帝国中的少数民族所使用的。

古典传统之外的艺术

在前面的章节中，我们追溯了希腊人的探索过程：他们不但学会了如何创作栩栩如生的人像，还学会了如何利用和谐的设计（尽管有些造型十分奇怪）来填充空间。虽然他们进步缓慢，但意义非凡。罗马人继承了这些成就，并将其运用到了他们最引以为傲的作品中（见第 112—145 页）。但是，并不是所有的艺术家在接受训练后都能达到这样的高标准。即使在罗马，也出现了一些构图不成熟或人物比例不合理的拙劣之作。而在其他行省，许多石雕师也能雕刻出优秀的铭

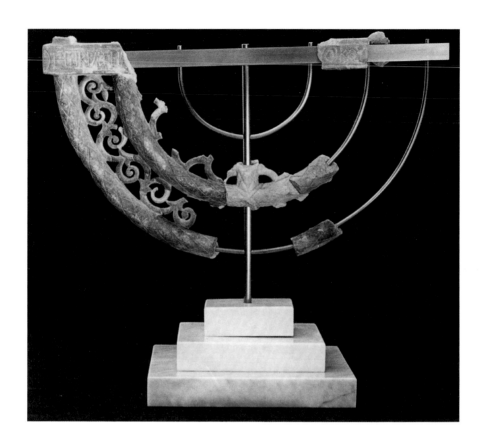

文。但在面对更复杂的需求时，这些石雕师通常就束手无
策了。

　　英格兰赛伦塞斯特的一处墓碑上雕刻着优美的罗马字
母，以及顶部为三角形山墙、两边是凹槽壁柱——顶端是科
林斯式柱头——的建筑框架（见对页图）。建筑框架内雕刻
着逝者菲鲁斯的形象，身穿带有当地风格的连帽斗篷。

　　厚重的衣物不仅仅遮住了他的身体，他衣袍之下的躯干
似乎也看不出来。他的头在顶部，两条小腿和脚在底部，但
由于没有任何解剖结构上的暗示，所以他的腿也有可能是直
接连着肩膀的。衣袍，即使是相当厚重的衣袍（见第 58 页
的雅典娜，或第 120 页和平祭坛上的游行队伍），也可以巧

菲卢斯的墓碑，赛伦塞斯特

公元1世纪中叶
石灰石，高216厘米
格洛斯特市博物馆和美术馆，格
洛斯特

这幅稚拙派作品出自一位受过字
母刻画训练，但不习惯绘制人物
的雕塑家之手，从中可以看出，
想要创作一个逼真的披衣人像是
多么困难。

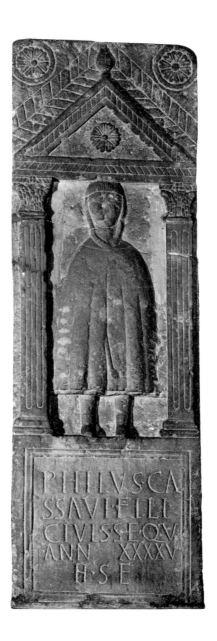

妙地展示被遮挡的身体，但这需要高超的技巧和足够的训练。在这里，这位天真的艺术家只掌握了罗马艺术的皮毛，完全没有塑造人物形象的能力。

—

雕刻这个墙面的工匠不懂得如何正确地

表现解剖结构。

—

菲卢斯的墓碑是为私人制作的，而另一件古典传统之外的作品来自一座公共纪念碑：图拉真时期在阿达姆克里希（位于今天的罗马尼亚）竖立的大型凯旋纪念碑。这座纪念碑是一个由大石碓支撑的巨型石制奖杯，石碓的底部围绕着类似柱间壁的矩形墙面。这些矩形墙面上装饰着各种人物主题：军事战斗、焦虑的平民、小号手团队或旗手军团。在一个保存得很差的场景中（见第159页），两个蛮族人正在攻击他们中间的罗马人，一具尸体横置在左上角。雕刻这个墙面的工匠既不懂得如何正确地表现解剖结构，也不懂得如何使人物的动作惟妙惟肖，更不懂得如何用等比例的人物创造令人满意的构图。希腊艺术家们学习的技能、接受的训练使他们能够运用大胆而精美的设计来填充柱间壁，但这位艺术家没有这样的机会。

阿达姆克里希的雕刻与图拉真纪功柱（见第124页；第125页）几乎创作于同一时代，它展示了罗马帝国内不受古典风格（由希腊人辛苦发展出来，受到了见多识广的罗马人的热情拥护）影响的一类雕刻。这种笨拙的雕刻出自无知的工匠之手，他们无视了古典艺术家来之不易的成果，戏剧性地衬托了希腊人逐步发展出的古典风格是多么不同寻常、多么优美、多么惊人。

在幅员辽阔的罗马帝国，人们总是迫切地采用罗马形式，引用罗马理想。他们有时会稍加调整，有时会彻底改变，

图拉真凯旋纪念碑的面板（图拉真奖杯）

公元107—108年
石灰石，150厘米×120厘米
阿达姆克里希

对于没有受过逼真人像创作训练的艺术家来说，用战斗场景填充类似柱间壁的空间是一项超出其能力的任务。

有时则会完全忽视。

但随着时间的推移，罗马帝国灭亡，宏伟的建筑开始衰败，墙上的大理石饰面脱落，屋顶坍塌；雕像被掠夺、焚烧，以生产石灰或熔化成金属；画作分解，化为尘土。

然而，即使已经成为废墟，罗马人留下的丰富遗迹和残片仍然让游客们感到震惊，并激发着人们的想象力。

关键问题

● 在现代社会，是否有一些主题（或故事）是大家都可以理解（或识别）的？

● 在公共纪念碑上采用传统（或当地）风格是否能反映爱国之心？

● 为什么一些艺术家要放弃传统风格？

一

凡美的东西是永恒的喜悦：

它越来越可爱，却永远不会消失……

一

约翰·济慈，《恩底弥翁》，

第 1 卷第 1—3 行

1818 年

术语表

阿喀琉斯（Achilles）：荷马史诗《伊利亚特》中的传奇英雄，被公认为希腊最伟大的战士。为了不让阿喀琉斯被征召参加特洛伊战争，他的母亲把还没长胡子的少年阿喀琉斯打扮成女孩，藏到吕科墨得斯的 15 个女儿之中。奥德修斯用妙计诱使阿喀琉斯暴露了自己的本性，并带他与希腊人一起并肩作战。阿喀琉斯不仅杀死了特洛伊最厉害的勇士，还杀死了前来支援这座被围困城市的盟友中最勇猛的战士，如亚马孙女王彭忒西勒亚。传说中，阿喀琉斯在杀死彭忒西勒亚的那一刻爱上了她。彭忒西勒亚死后不久，阿喀琉斯被箭射中了脚后跟——他的唯一弱点——因此丧命（参见特洛伊战争）。

大埃阿斯（Ajax）：荷马史诗《伊利亚特》中的传奇英雄。在特洛伊战争中，他是仅次于阿喀琉斯的战士。作为阿喀琉斯的好朋友，他将阿喀琉斯的尸体从战场上带了回去（参见特洛伊战争）。

亚马孙人（Amazons）：由女战士构成的传奇部落，是特洛伊人的盟友。女王彭忒西勒亚曾带领一支亚马孙军队前往支援特洛伊人（另见阿喀琉斯）。

阿佛洛狄忒（Aphrodite）：希腊神话中的爱之女神和美之女神（对应罗马神话中的维纳斯）。刻画她形象的代表作有《尼多斯的阿佛洛狄忒》《加普亚的阿佛洛狄忒》《米洛斯的阿佛洛狄忒》和《维纳斯·吉尼特里克斯》。

雅典娜（Athena）：希腊神话中的智慧女神和工艺女神（对应罗马神话中的密涅瓦），也是英雄的保护者、雅典的守护神。

黑绘（Black figure）：花瓶画的一种绘画技法。其中，人物轮廓

为黑色，犹如剪影一般。通过雕刻添加细节和内部标记，并使用白色和紫红色作为点缀。

古典的（Classical）： 指公元前 480—前 404 年的希腊艺术风格。在这一时期，抽象美和现实主义平衡发展（也不乏精彩）。这一艺术风格通常被认为是卓越的典范。

古典时代（Classical Antiquity）： 一般指从公元前 8 世纪到公元 313 年基督教被罗马帝国作为官方宗教引入的这段时期内希腊和罗马的艺术和文化。

对立平衡（Contrapposto）： 人像的一种不对称姿势。身体重心落在其中一条腿上，另一条腿呈放松的状态。肩轴线向一侧倾斜，臀轴线向另一侧倾斜。因此，身体承重的一侧线条收紧，不承重的一侧线条伸展，形成相呼应的有机平衡。

蜡画法（Encaustic）： 一种绘画技巧。将熔化（或乳化）的蜡用作黏合有色颜料的介质。

《掷铁饼者》（*Discus–thrower*）： 米隆创作的著名青铜像。人们基本上是通过无数的罗马复制品来了解这尊雕像的。

前缩透视法（Foreshortening）： 受观察角度的影响，事物的外观明显缩短。透视被用于单个物品或人物。例如，当你从后方观察一匹马时，马的身体看上去会缩短。

檐壁（Frieze）： 一条长长的水平条带，上面装饰着连续的浮雕或绘画。

风俗画（Genre picture）： 日常生活写照（相对于神话或历史题材的绘画而言）。

巨人（Giants）： 希腊神话中大地之母盖亚的儿子们。他们向奥林匹亚诸神发动了战争，而奥林匹亚诸神在赫拉克勒斯的帮助下打败了这些巨人。巨人经常出现在建筑雕塑中，如科孚岛山形墙和佩加蒙大祭坛。康茂德皇帝曾假装自己是与巨人战斗的赫拉克勒斯，其行为既残忍又荒诞。

希腊人（Hellenic）： 古希腊人用这个词来指代他们自己。

希腊风格的（Hellenistic）： 一个现代形容词，用于指从公元前323年亚历山大大帝去世到公元前31年罗马人在亚克兴击败克利奥帕特拉七世，获得其继任者所统治的所有土地这段时间。

亚历山大死后，他占领的土地被手下的将军们瓜分。到公元前275年，出现了三个主要的王朝，即埃及的托勒密王朝、西亚的塞琉古王朝和马其顿的安提柯王朝。这几名统治者自立为王，他们庞大的王国取代了古老的希腊城邦，成为新的文化中心。而在亚历山大征服的领土边缘则出现了一些规模较小的王国，如在巴克特里亚（大夏古国，即现在的阿富汗）和旁遮普。从公元前3世纪初到公元前2世纪后期，阿塔利德人以他们的首都佩加蒙为中心，开辟了一片属于自己的领地。公元前133年，阿塔利德王朝的最后一位皇帝将他的王国遗赠给了罗马。从此，这里成为罗马在亚洲的行省。

即使在失去政治独立之后，希腊文化（和希腊语）在罗马帝国东部仍然是一种强势文化。

赫拉克勒斯（Heracles）： 赫拉克勒斯的希腊语（罗马语为Hercules）。希腊神话中的传奇英雄。他的事迹被描绘在奥林匹亚的山形墙上。康茂德皇帝曾扮成赫拉克勒斯玩残忍的游戏。

库罗斯（Kouros）: 一类裸体年轻男性雕像的惯用名。这种雕像是直立式的，一只脚向前，重心均匀地分布在双腿上。创作于公元前7世纪后期至公元前5世纪初（古风时期）的希腊。在随后的古典时期，这些雕像的正视图和对称性被否定了，当时的人们更喜欢以有机平衡作为站立人像的创作原则。

七枝烛台（Menorah）: 有七个灯座的烛台（犹太传统的一部分）。罗马人从耶路撒冷的圣殿掠夺了一个这样的黄金烛台；在萨迪斯发现了一个这样的大理石烛台。

柱间壁（Metopes）: 在多立克柱式建筑中与三竖线花纹装饰交替出现的石头（或陶土）面板。有些柱间壁上雕刻着装饰图案，如奥林匹亚宙斯神庙的门廊和帕特农神庙的外部。

建模（Modelling）:（在绘画中）通过阴影使二维平面呈现出三维视觉效果的技术；（在雕塑中）三维上的多面，而不仅仅是在表面上雕刻线条。可以对比一下纽约大都会博物馆青年雕像（见第12页左图）的处理手法与阿纳维索斯青年雕像（见第18页）的处理手法。

马赛克（Mosaic）: 用不同颜色的小石块或玻璃来创作图案的技术。这些石块（被称为"镶嵌物"）一般被切割成四边形；地板上很少使用玻璃，常见于墙壁和天花板装饰，用以呈现亮蓝色和金色等天然石材无法呈现的颜色。

奥德修斯（Odysseus）: 荷马史诗《奥德赛》中的传奇希腊英雄（对应罗马神话中的尤利西斯）。《奥德赛》记录了他与希腊人一起打败特洛伊人之后返回故乡的冒险之旅，包括与吃人的独眼巨人相遇的故事。他被认为是最聪明的希腊人，曾成功地发现了伪装成吕科墨得斯女儿的阿喀琉斯（参见阿喀琉斯）。

山形墙（Pediment）：人字形屋顶的三角端，可以用浮雕或独立雕塑装饰。

波斯战争（Persian Wars）：希腊人为抵抗波斯帝国的侵略而发动的战争。公元前546年或公元前545年，小亚细亚沿岸的希腊城邦落入波斯人之手。公元前499年，其中一个城邦米利都发动起义，并呼吁本土希腊人给予支持。雅典和另一个城邦城市（埃雷特里亚）做出回应，并成功烧毁了位于萨迪斯的波斯首府。紧接着，波斯国王大流士报复性地洗劫了米利都，并派出远征军讨伐这两座希腊城市。他们首先洗劫了埃雷特里亚，然后开始进攻雅典。这支远征军于公元前490年在马拉松平原上被击败。作为回应，大流士的继任者薛西斯集结了一支庞大的陆地和海上部队，以惩罚希腊本土。公元前480年，他们洗劫了雅典，达到了胜利的高潮。但与此同时，波斯海军在萨拉米斯岛附近的海战中败北，大部分军队仓促返回。剩余的波斯陆军最终于公元前479年在普拉提亚被希腊联合军击败。

亚历山大大帝对波斯帝国的远征始于公元前336年继位之时，据说是为了报复150年前波斯的进攻。

透视法（Perspective）：一种在二维表面上绘制出现三维场景的技术，给人一种物体存在于空间中的错觉。

普里阿摩斯（Priam）：传说中的特洛伊国王（参见特洛伊战争）。

红绘（Red figure）：花瓶绘画的一种技法。红绘中的人物颜色为烧制黏土后产生的自然颜色，背景和细节则用刷子涂成了黑色。

浮雕（Relief）：附着在背景上的雕塑，要么刻得很深（高浮雕），要么刻得很浅（浅浮雕）。

石棺（**Sacrophagus**）：棺材，有时由大理石雕刻而成。

签名（**Signature，在花瓶上**）：签名偶尔会出现在希腊花瓶上；与"egrapsen"（画了它）这个词一起出现时被认为是画家（的名字）；与"epoiesen"（制作了它）这个词一起出现时则被认为是陶艺家（的名字）。而当与"egrapsen"和"epoiesen"这两个词一起出现的艺术家可能是这个花瓶的制作者和绘画者。

《持矛者》（***Spear-bearer***）：波留克列特斯创作的著名青铜像，仅通过罗马复制品为世人所熟知。这尊雕像的站立姿势符合对立平衡的原则，也符合波留克列特斯关于人体比例的理论。

躯干（**Torso**）：去除头部和四肢后的剩余人体部分。

宝库（**Treasury**）：希腊圣殿中的小建筑，用来存放献给神灵的供品。

特洛伊战争（**Trojan War**）：传说中，希腊人为夺取特洛伊城并夺回被特洛伊王子绑架的美丽的海伦而发起的战争。战争及相关的英雄故事（阿喀琉斯和大埃阿斯是希腊最著名的战士）和对特洛伊最后的残酷洗劫一直是希腊艺术和文学创作的灵感来源，甚至被纳入了罗马人的神话历史。

白底绘（**White ground**）：覆以白底的花瓶。在白底上添加黑色人物或线条装饰，有时烧制后还会涂色（这些彩色涂料是不能遇火的）。

宙斯（Zeus）： 希腊神话中的众神之神（对应罗马神话中的朱庇特）。

刻画其形象的代表作有公元前 5 世纪初在阿特米西翁海岸发现的青铜宙斯像（被称为《阿特米西翁的宙斯像》）；《宙斯与巨人之战》，公元前 2 世纪上半叶佩加蒙大祭坛上的浮雕。

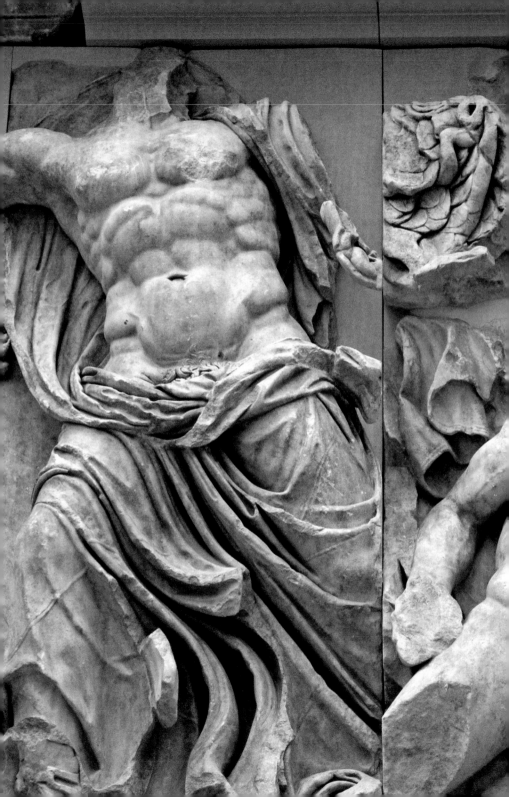

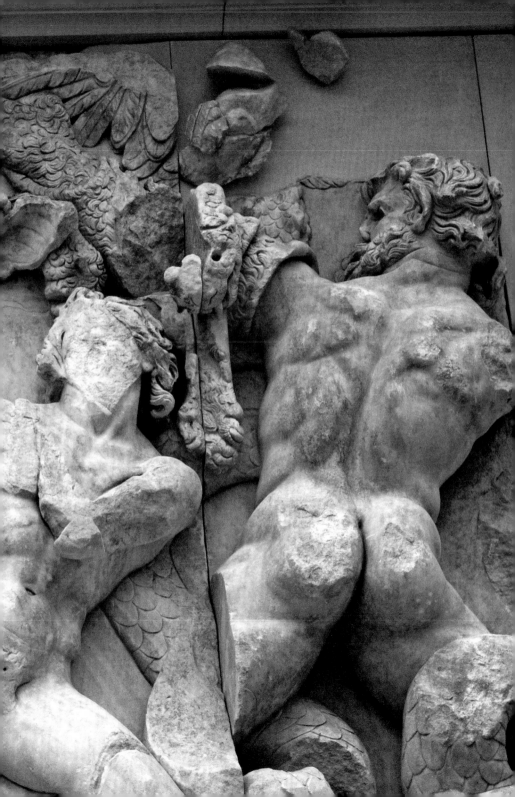

公元前 1100—前 1000 年

一系列的天灾人祸导致那些讲希腊语的民族不得不迁往小亚细亚西海岸、爱琴海诸岛和希腊大陆。

公元前 776 年

古代第一届奥林匹克运动会开幕。

公元前 753 年

罗马建立。

约公元前 650 年

第一批大型的希腊大理石雕塑出现。

约公元前 610 年

黑绘技法被运用在花瓶画。

公元前 580 年

科孚岛阿尔忒弥斯神庙落成。

约公元前 530 年

红绘技法被运用在花瓶画。

公元前 490 年

波斯人进攻希腊（雅典人在马拉松比赛中打败波斯人）。

公元前 480 年

波斯人第二次进攻希腊；雅典被洗劫（波斯人在萨拉米斯海战中战败）。

公元前 470—前 456 年

奥林匹亚宙斯神庙建成。

公元前 450—前 420 年

波留克列特斯创作出《持矛者》。

公元前 447—前 432 年

帕特农神庙建成。

公元前约 340 年

普拉克西特利斯创作出《尼多斯的阿佛洛狄忒》。

公元前 336—前 323 年

亚历山大大帝征服了昔日的波斯帝国，他的征服之路远至俄罗斯大草原、阿富汗及旁遮普。

公元前 323—前 30 年

希腊化时期。

公元前 306—前 304 年

亚历山大最能干的三位将军瓜分了帝国的核心：安提柯占领了希腊和马其顿，托勒密占领了埃及和北非，塞琉古占领了亚洲（现在中东地区的亚洲国家）。每一位将军都拥有国王的头衔，并建立了自己的王朝（安提柯王朝、托勒密王朝和塞琉古王朝）。

公元前 263—前 241 年

佩加蒙成为一个独立于塞琉古的王国。

公元前 238—前 227 年

（佩加蒙的）阿塔罗斯与高卢人（加拉太人）展开斗争，并赢得了皇家头衔。

公元前 211 年

罗马人征服了锡拉丘茨，并成功地带回了希腊的艺术作品，从此他们开始对希腊艺术着迷。

约公元前 197 年

罗马开始介入希腊化国家，这些国家最后都被罗马帝国合并。

公元前 166—前 159 年

佩加蒙的大祭坛建成。

公元前 133 年

佩加蒙最后一位国王立下遗嘱，将王国遗赠给了罗马。

公元前 31 年

亚克兴战役。屋大维（后来被称为奥古斯都）打败了托勒密王朝的最后成员——安东尼和克利奥帕特拉七世。

公元前 30 年

埃及被罗马吞并，罗马实现了对希腊化王国的完全接管。

公元前 27—公元 14 年

奥古斯都成为罗马皇帝。

公元前 13—前 9 年

罗马的和平祭坛建成。

约公元 30—33 年
耶稣基督被钉死在十字架上。

公元 70 年
罗马人摧毁了耶路撒冷的圣殿。

公元 79 年
维苏威火山爆发（庞贝和赫库兰尼姆被摧毁）。

公元 79—81 年
提图斯皇帝在位。

公元 98—117 年
图拉真皇帝在位。

公元 101—106 年
图拉真征服达契亚（现在的罗马尼亚）。

公元 113 年
罗马的图拉真纪功柱完工。

公元 107—108 年
阿达姆克里希（位于现在的罗马尼亚）的图拉真纪念碑建成。

公元 117—138 年
哈德良皇帝（萨宾娜皇后的丈夫）在位。

公元 161—180 年
马可·奥勒留皇帝在位。

公元 180—192 年
康茂德皇帝在位。
康茂德建造马可·奥勒留纪功柱来纪念他的父亲。

公元 235—284 年
竞争者轮番上台，成为罗马皇帝。
雕塑基本局限于石棺雕塑和杰出的肖像雕塑。

公元 313 年
君士坦丁皇帝颁布法令，对所有宗教采取宽容的态度。这项法令禁止了对基督徒的迫害，为基督教成为罗马帝国的国教打下了基础。

公元 330 年
罗马帝国首都从罗马迁至君士坦丁堡。

文字信息来源

面对现存的希腊和罗马艺术遗迹，我们就像进入了一个混乱的博物馆。大多数展品都没有说明标签，即便是有说明标签，也只是被胡乱地扔在几乎没有分类的展品堆里。这些艺术遗迹有建筑、雕塑、绘画、花瓶和马赛克等，而关于它们的创作方式、创作者、创作目的等信息我们几乎一概不知。

幸运的是，除了这些实物之外，我们还有一些文字信息：历史文献、传记和刻有铭文的石头。文学作品通常没有插图，而带有题献者和艺术家名字的碑石通常只是作为支撑雕像的底座存在——现在也已遗失。试图理解希腊和罗马艺术的一个重要任务是将文字记载与幸存的遗迹联系起来。

能够提供帮助的作家

许多古代作家在其著作中会不经意地提到艺术作品。例如，生活在罗马皇帝奥古斯都时代（公元前 31—公元 14 年）的维特鲁威就写了一本关于建筑的书。他在书中讨论了那个时代的绘画，以及阿格塔丘斯早期的透视实验（见第 108 页）。其他作家也有提及，如亚里士多德，他在分析公元前 4 世纪的诗歌时，将一些诗人的风格与一些艺术家的风格进行了比较；约瑟夫斯在公元 1 世纪后期描述了罗马人在公元 70 年从耶路撒冷洗劫的战利品。

然而，有两位古代作家与其他作家不同，他们提供给我们的不仅仅是零星的信息。

第一位是来自罗马的老普林尼。他对一切事物都充满兴趣，是一位博学家（但他强烈的求知欲最终害了他。在调查公元 79 年维苏威火山的毁灭性爆发时，他不幸去世）。他写了一本百科全书——《自然史》。这是一部描述性著作，分为动物、蔬菜和矿物三部分。在矿物这一部分中，他对雕塑家们使用的石头和金属，以及画家们用矿物制成的颜料进行了研究，作为背景，他对雕塑和绘画的历史进行了简要介绍。老普林尼还讨论了艺术发展、不同艺术家的贡献，以及一些著名的个人作品。

第二位是鲍桑尼亚。他是一位生活在公元 2 世纪的希腊旅行家，

为当时的游客撰写了一本希腊指南。鲍桑尼亚去了希腊大陆最重要的城市和圣地，并记录下了他感兴趣的事物，以及他看到的著名作品。他对波吕格诺图斯的画作进行了详细描述。正是通过他的描述，现代学者才意识到波吕格诺图斯画中人物高度的不同，以及某些花瓶画与波吕格诺图斯的画相关。

这些作家告诉了我们许多关于雕塑和绘画的信息，大部分来自公元前 4 世纪或更早期的希腊资料。那时的希腊人已经意识到他们创造了一些全新的、值得关注的艺术，所以他们热切地对此进行讨论。甚至早在公元前 6 世纪，就有建筑师在记录他们自己的作品。例如，公元前 5 世纪的雕塑家波留克列特斯就写了一篇文章，专门解释他的《持矛者》所依据的创作原则（见第 36 页；第 37 页左图）。但直到公元前 4 世纪，当真正的艺术史被编写的时候，才有大量关于艺术家的逸事被记录下来。遗憾的是，这些材料大部分都丢失了。但老普林尼、鲍桑尼亚，以及其他后世作家留存的片段仍为我们提供了宝贵的、独一无二的见解。

即便有这些作家的记录，我们对艺术家的生活和个性还是知之甚少，令人遗憾。

判断艺术作品及其创作时间的文本

生活在公元 1—2 世纪的普鲁塔克写了一本关于雅典政治家伯里克利的传记，其中提到了在伯里克利影响下建造的建筑，包括帕特农神庙（普鲁塔克，《伯里克利传》）。其他信息则为我们提供了伯里克利生活的时间。此外，石刻上的残缺铭文（上面还备注了日期）详细记录了用于装饰寺庙的一些雕塑的支出。通过以上这些证据，我们可以确定装饰建筑的建筑雕塑的创作时间（见第 54—55 页；第 61 页；第 64—65 页；第 121 页）。

生活在公元 2 世纪的琉善对诸多艺术作品进行了详细描述，其中包括米隆的《掷铁饼者》（见第 32 页；第 35 页）。而他对《掷铁饼者》的描述与同一主题的其他雕像是不一样的，具体内容如下："（那尊雕塑）……他正弯腰投掷，身体转向握着铁饼的手，而另一侧的膝盖微微弯曲。等他完成投掷后，这条腿就会伸直。"（《盲信者》）正是借由琉善的描述，我们才能够辨别出《掷铁饼者》的

罗马复制品。除此之外，老普林尼在《自然史》中提到了米隆的出生地和他的老师，我们也因此对他生活的具体时间有了更清楚的了解。

像这样的确切信息非常有用，但很少见。如果没有明确的提示，作品的创作时间会根据其创作风格的先后顺序进行排列，以获得一个符合逻辑的排序。所以，在未经进一步证实的情况下，这份年表还不能作为最终定论，但这依然是我们目前能够接受的相对清晰的希腊艺术的发展历程。

一般来说，梳理罗马纪念碑的时间线更容易，结果也更可靠。文字记录通常会将某些作品归功于某位皇帝，因此可以明确创作时间。而且纪念碑上通常都刻有铭文，注明了制作时间，如图拉真纪功柱（见第 124—125 页）。

虽然有许多最精美、最杰出的作品（如《阿特米西翁的宙斯像》）被保存了下来，我们却无法获得其作者、创作时间等信息。另外，即使我们知道了一些著名艺术家的名字，也很难确定现存的一些作品（无论是原作还是复制品）是否出自他们之手。

延伸阅读

Adam, Sheila, *The Technique of Greek Sculpture in the Archaic and Classical Periods*. British School of Archaeology in Athens (Thames & Hudson, London and New York, NY, 1966)

Bluemel, Carl, *Greek Sculptors at Work* (Phaidon, London, 1955)

Boardman, John, *Greek Art* (5th edn; Thames & Hudson, London and New York, NY, 2016)

Brinkmann, Vinzenz and Raimund Wünsche, *Gods in Color: Painted Sculpture of Classical Antiquity*, exh. cat. (Stiftung Archäologie Münich, Munich, 2007)

Dunbabin, Katherine M. D., *Mosaics of Greek and Roman World* (Cambridge University Press, Cambridge, 1999)

Haynes, Denys, *The Technique of Greek Bronze Statuary* (Verlag Philipp von Zabern, Mainz/Rhein, 1992)

Kleiner, Fred, *A History of Roman Art* (2nd edn, Cengage Learning, Boston, MA, 2017)

Kousser, Rachel, *Hellenistic and Roman Ideal Sculpture: The Allure of the Classical* (Cambridge University Press, Cambridge, 2008)

Ling, Roger, *Roman Painting* (Cambridge University Press, Cambridge, 1991)

Ling, Roger, ed., *Making Classical Art: Process and Practice* (Tempus, Stroud and Charleston, SC, 2000)

Mertens, Joan R., *How to Read Greek Vases* (Metropolitan Museum of Art, New York, NY, and Yale University Press, New Haven, CT, 2010)

Palagia, Olga, ed., *Greek Sculpture: Function, Materials, and Techniques in the Archaic and Classical Periods* (Cambridge University Press, Cambridge, 2006)

Pollitt, J. J., *The Art of Rome c.753 BC–337 AD: Sources and Documents* (Prentice Hall, Englewood Cliffs, NJ, 1966)

Pollitt, J. J., *Art in the Hellenistic Age*, (Cambridge University Press, Cambridge, 1986)

Ramage, A. and N. Ramage, *Roman Art: Romulus to Constantine* (6th edn, Pearson, London/Prentice Hall, Englewood Cliffs, NJ, 2015)

Stewart, Peter, *The Social History of Roman Art* (Cambridge University Press, Cambridge, 2006)

Walker, Susan, ed., *Ancient Faces: Mummy Portraits from Roman Egypt* (British Museum Press, London, 1997 and 2000)

Williams, Dyfri, *Greek Vases* (2nd edn, British Museum Press, London, 1999)

Woodford, Susan, *Introduction to Greek Art* (Bloomsbury, London, 2015)

Woodford, Susan, *Images of Myths in Classical Antiquity* (Cambridge University Press, Cambridge, 2003)

索引

图片版权

—

感谢莱奥、菲力克斯和米娅

将过去带到未来

—

口袋美术馆：
古希腊罗马艺术为什么重要？

[英] 苏珊·伍德福德 著

陈梦佳 译

ART ESSENTIALS
GREEK AND ROMAN ART

BY SUSAN WOODFORD

Published by arrangement with
Thames & Hudson Ltd, London
GREEK AND ROMAN ART © 2020
Thames & Hudson Ltd, London

图书在版编目（CIP）数据

古希腊罗马艺术为什么重要？ / (英) 苏珊·伍德福德著；陈梦佳译. -- 北京：北京联合出版公司，2023.5

（口袋美术馆）

ISBN 978-7-5596-6797-7

Ⅰ. ①古… Ⅱ. ①苏… ②陈… Ⅲ. ①艺术史－古希腊②艺术史－古罗马 Ⅳ. ①J110.92

中国国家版本馆CIP数据核字(2023)第050450号

Text © 2020 Susan Woodford
Design by April
This edition first published in China in 2023
United Sky (Beijing) New Media Co., Ltd.
Simplified Chinese edition copyright © 2023
United Sky (Beijing) New Media Co., Ltd.

北京市版权局著作权合同登记号 图字：01-2023-1977 号

出 品 人	赵红仕
选题策划	联合天际
责任编辑	高霁月
特约编辑	张雪婷　谭秀丽
美术编辑	梁全新
封面设计	叶译蔚

出　　版	北京联合出版公司
	北京市西城区德外大街83号楼9层 100088
发　　行	未读（天津）文化传媒有限公司
印　　刷	北京华联印刷有限公司
经　　销	新华书店
字　　数	98千字
开　　本	880毫米 × 1230毫米 1/32 5.75印张
版　　次	2023年5月第1版　 2023年5月第1次印刷
I S B N	978-7-5596-6797-7
定　　价	59.80元

关注未读好书

客服咨询